U0114676

日日好玩 玩好設計

策劃

香港設計中心

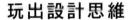

玩出設計思維

不論是作為建築師、企業家，還是香港設計中心的一員，「設計思維」一直以不同方式豐富我的工作和生活。長年的設計生涯，亦令我慢慢體會到，設計與「玩」兩者千絲萬縷的關係。

八十年代在英國執業期間，我有幸參與德國斯圖加特國立美術館（Staatsgalerie Stuttgart）的改建工程。一條步行坡道的玩味設計，連結了山上與山下之間人的流動：上下山的行人可以觀看美術館內活動，同時亦豐富了館內參觀者的窗外風景。這種遊走在參與／非參與、空間使用／非使用之間的「無障礙」手法，如同一幅流動的人間戲，輕易地將館內／館外的人連結在一起。加上美術館本身採用大膽的顏色、尺寸不符比例的鮮艷扶手，以多種玩味的視覺和感官元素，一改人們對美術館嚴肅拘謹的印象。落成後

不久，便令一個默默無聞的小城，一躍擁有德國最多人參觀的美術館。這地標建築，在今天仍然深受歡迎。

一個玩味設計，成功改變了人們對美術館的固有想法，促進公眾的藝術參與。三十多年後有幸加入香港設計中心，我亦嘗試以設計思維所強調的同理心（empathy），作為項目策劃的大方向。透過不同渠道了解人們對設計中心工作的想法後，我明白到要令大眾進一步了解設計於日常生活中的角色，除了「設計營商周」、「DFA 設計獎等各類型持之以恆的年度活動外，我們亦需要以更貼近生活和大眾的方法，講述設計故事。「設計光譜」便是在這樣的想法下，在 2019 年由香港特別行政區政府「創意香港」贊助下誕生。

設計的多元光譜

光經過稜鏡，會折射出不同的色彩；在設計寬闊的光譜下，亦有著各式各樣精彩紛呈的專業。為了令大眾了解設計的更多面向，我們以灣仔茂蘿街七號為基地，定期舉辦不同的展覽和公眾活動，以好玩生動的方式，令大眾親身體驗設計的多元魅力。繼呈現亞洲設計哲理的「壹物」、「貳頁」、「叁活」與「肆樂」四部曲，分別講述物料、書

本、工藝和茶的故事後，在 2021 年我們帶來「好玩日日」展覽，在玩樂之中，帶大家走一趟遊樂設計橫跨專業與生活領域的紛陳演繹。

過去不時有聞設計「高高在上」的看法。但這次展覽令我感受最深的，是設計展覽也能夠以貼地而親切的方式，與大眾互動。年輕人、長者和帶同小朋友的家長，一起到訪茂蘿街七號參與展覽和工作坊，親身探索玩的不同面向；無形中，一眾參觀者正正體現了玩樂精神的精髓——透過玩和好奇心，探索未知的新事物。而這種不斷自由探索、互動和溝通的精神，其實亦與設計思維一脈相承。不論是「好玩日日」展覽，還是其後的「後。生」和「給快樂的設計」展覽的成功，均證明了在拓闊設計觀眾層的努力中，玩味性（playfulness）是其中一個非常有效的手法。

致一個人人有設計思維的未來

設計中心在 2012 年的「潮裝」歌和老街公園項目，邀請設計師為公園帶來玩味新裝；十年後，此書出版，延續展覽中對遊樂設計的論述，進一步以文字刻劃香港設計師對玩樂的在地演繹。兩者正好成為一個遙相呼應的圓，為本地設計師多年來透過遊樂設計、在設計中促進玩樂文化的

努力，作出一次深刻而趣味盎然的記錄。

期望讀者在書頁間了解各位設計師玩樂滿分的創意之餘，能夠同時萌生對「設計思維」的理解和興趣。對設計思維的推廣，一直是我在香港設計中心工作的首要使命。與其叫人人均當上設計師，我們更加希望人人均擁有設計思維。不管是會計師、銀行家，還是持家者，即使不是創意界別的一員，也絕對能夠運用創新和設計思維，令他們的工作和生活受惠。我相信，只要大家均懷抱設計思維中的同理心，多從對方角度思考，不論是日常工作、社區生活還是整體社會，均能夠走得更遠、更快樂。

嚴志明
香港設計中心主席

好玩日日 *Play Lives*

Play Lives, play lives.

玩是無用，玩是美事。即使不是無時無刻，但人人皆會玩。那玩是什麼？玩是如何進行？我們如何設計「玩」？

今天仍然有不少人認為，成年人玩等於浪費時間：即為了成長，我們必須放棄玩耍。這種對玩的否定，源於對玩的性質和好處之誤解。生活在一個充滿競爭的社會，大家可能害怕放手和失去控制。紐西蘭遊樂理論家 Brian Sutton-Smith 曾經打趣道：「玩的相反不是工作，玩的相反是抑鬱。」不是人人都那麼幸運，能夠將工作和玩樂劃上等號。當社會傾向以我們做的事去衡量個人意義時，這種存在價值的量化思維，自然將「玩」排拒於生活之外。

家長和教師越來越意識到自由玩耍對孩子的重要性。玩的幽默、無厘頭和叛逆，令孩子的社交心理得到解放；而戶外玩耍，暈眩或擾亂感官認知類型的遊戲，則對孩子的生理成長有所裨益。挑戰極限和冒險所帶來的自由滋味，對孩子日後發展成為一個富創意而適應力強、具社會文化觸覺、積極參與及貢獻社會的個體，均至關重要。

雖然玩樂不一定是「好玩」的代名詞（試想像競賽和解謎），玩樂需要我們發揮感官能力，自願參與並沉浸其中。它是一種自由的體現 —— 在一刻之間，突破自身的界限，在過程中感覺好一些。玩的美好正源於它表面上的無用 —— 在一個講求生產力的社會，玩無疑是一個有益身心的異數。玩樂過程中的歡聲笑語，令身體釋放安多酚，增強抵抗力。在艱難時刻，玩亦能夠助我們克服精神健康問題，提升精緒管理及抗壓能力。

設計玩樂

設計和玩樂均是一門年輕的學科。在過去的二百年間，玩樂研究發展成兩個流派：個體（生物、心理）和群體（社會文化），兩者均強調玩樂對於推動變革所扮演的

角色，及與促進人類進化的適應和變化能力的關係。任何人均會玩——不論性別、年齡、文化；玩耍亦為生活賦予個性。「我們不是因為老了才停止玩耍。我們變老，是因為我們不再玩耍。」一如蕭伯納這饒富玩味的名言，我們為何還要放棄玩？

玩樂與設計作為文化的形式之一，兩者互為呼應。文化在玩樂中誕生，設計則形塑文化。環顧四周，幾乎身邊一切事物，均是設計行為的結果。玩樂令設計更加平易近人。玩耍是人類本能的一部分，參考玩的特質能提升設計師的工作——若我們明白設計如玩樂，將有助我們更容易理解設計。玩不具威脅性的社交物質，將不同持分者連繫在一起，分享想法，一起以探索和創意為目標，以包容的方式進行「玩樂勞動」。玩令設計交流變得「安全」，因為它容許歧義、實驗和錯誤；玩耍令設計自然融入成為生活的一部分，刺激創意，推動設計工作和過程。不同的玩樂形式讓我們可指定設計的意圖、直觀可用功能、互動元素和目的。玩耍意識有助設計師理解和欣賞文化，從而成為更好的文化塑造者。

「香港製造」的玩樂歷史與中國淵源深厚，經典玩具如

玩偶、皮球、陀螺、哨子或玩具武器，均有其傳統和民間故事背景。往往在節慶銷售或由玩家自製，玩物伴隨著全國兒童的成長。作為 1911 年革命推進社會文化變革的象徵，新文化運動重新定義「玩」和玩物的價值，摒棄「勤有功，戲無益」的錯誤觀念，肯定玩具為有益兒童發展的工具。政府、學校、媒體和玩具生產商，紛紛擁抱這現代觀念，開展了整個教育和文化產業。接續的政治不穩，令玩具生產基地由上海轉移到香港，再由香港移徙到深圳。由此可知，香港「設計玩樂」的歷史是一個不斷轉型的故事——玩味式展示在物質文化的價值觀、主題、特徵、型態、生產和消費層面上。

你也忘記怎樣玩耍了嗎？香港一直處於不同文化的交滙點。富想像力和創意的耍樂，是文化變革的催化劑。跨年齡層的玩耍，將傳統價值和進步觀接軌，助我們適應不斷變化的世界，育成自我和身份認同意識，加強與外在社會之間的聯繫。香港多元的社會文化肌理、不斷變化的城市面貌，以及佔城市面積 40% 的郊野公園範圍，均為玩提供了一流的探索場景。就在那裡開始，其餘的要看你了。玩無處不在。

好玩日日展覽

設計影響玩樂的面貌。我們的人生大部分均經過設計，受玩樂所左右；如是者，玩樂亦能夠被設計。透過思考玩樂的形式和方法，玩樂設計師操弄設計元素、原則和玩樂特質，從而創造玩的價值，將「玩」置於社會和文化語境之中。掌握視覺素養，在不同的設計過程中遊走，設計師結合思考（系統、結構）和實踐（功能、行動）兩種創意領域，並平衡「控制」和「自由」這兩個玩樂光譜上的極端。

從玩樂對人生的正面能量出發，香港設計中心設計光譜於 2021 年 2 月 23 日至 4 月 30 日，在灣仔茂蘿街七號舉辦「好玩日日」展覽，由 PolyPlay Lab 的 Rémi Leclerc 和 Milk Design 的利志榮擔任策展人，展出來自七十多個創作單位超過二百件的展品，帶觀眾遊走「玩」的仙境。

展覽透過設計濾鏡來呈現玩樂──「好玩日日」由設計師策展，設計師也有他們想述說的故事。玩物創造者故事當中的影像、物件、身體和空間的玩物設計，均強調異想天開的參與和互動。展品是為「玩」而設計，不單是充滿玩味的創作 ── 即有意識地利用設計，創造玩

樂情景。策展人確保展品是經過創作者有意識（或批判性）地採用「設計師式認知」和實踐方法（過程）、視覺素養（設計元素和原則），以及刻意參考玩的特質（「玩」的性質和類型）。這些來自個人或機構的設計創作，均為香港持續的玩樂文化發展，帶來不可多得的貢獻。

一號房間——玩家注意！參與、互動、玩物 DIY DNA

在一號房間，人人均變成玩家。一系列互動遊樂裝置演繹玩樂及設計的各種面貌。當大家參與玩樂，便身體力行演繹出必然的玩樂特質，探索機會、感覺運動、想像、操控、創造、認知、社交和競技這些玩樂類型。在互動中，玩家能夠親身認識玩樂和設計互為推動的關係，從而明白：沒有「玩」，便沒有為「玩」而設計。

一套由不同符號組成的玩物 DIY 基因系統亦在這裡登場，串連整場展覽的視覺溝通設計。系統連結不同玩樂設計的元素和原則，讓觀眾自行建立對玩樂的理解，從而探明玩樂設計的價值。系統先由四種設計範疇（影像、物件、身體和空間玩物類別）出發，帶出八種玩樂類型（玩樂方法）及七種玩樂論述（玩樂如何建設文化；以設計師的方式，向玩樂理論家 Brian Sutton-Smith

提倡的玩樂變革功能致敬）。當中的小丑符號，令觀眾意識到開創其他新類型的可能。透過連結不同符號，觀眾能夠理解「好玩日日」（也就是 *Play Lives*），了解玩物如何衍生玩樂類型，從而重塑及改變世界。

二號房間——玩中作樂：玩樂故事上演

有玩的地方，便有玩的故事。延續一號房間對玩樂設計的介紹，二號房間的展品涵蓋「事實」以至「故事」，活現出「Play Lives」的雙重意思。一系列的展品囊括不同的玩樂類型和功能，全面回顧香港戰後及回歸以來玩樂設計的價值。展覽論述從玩樂的社會文化功能出發，帶出不同的玩樂情狀如何產生活生生的故事，及設計如何形塑文化。在這些展品身上，我們見到縱然玩樂的需要和原則舉世皆然，亦因應文化語境而展示不同的面貌。展品根據四種核心設計範疇——影像、物件、身體和空間，順序由小至大規模展出。受到香港本土士多和日本駄菓子屋的啟發，這房間以四種展示方式，帶觀眾走一趟玩樂歷史之旅：「影像玩樂」以街邊報紙檔為背景；「物件玩樂」展品置身於玩具店櫥窗；「身體玩樂」以兩層高的環形展示台為場景；「空間玩樂」展品，則懸掛於摩天大廈般的開放式展板。

三號房間——珍奇櫃的設計玩物：推測玩樂

「批判」及「推測」設計與玩樂淵源深厚。玩樂能否設計我們的未來？在三號房間，一系列遊走在藝術和設計之間的批判性「玩樂作品」，引觀眾思考玩樂如何深化設計師的思考探索工作。如同珍奇櫃中的奇物，展覽作品透過回應身份、資訊、科技、環境、企業文化和食物等當代議題，呈現玩樂設計的價值，為當下走向更理想未來的腳步，提供思考的線索。

四號房間——玩樂實驗室

結合展覽中的設計和玩樂概念，最後一個房間的玩具製作工房，讓觀眾從扭蛋機取得的配件和現場提供的木條、紙張、線、絲帶和顏色筆等材料，自行組裝玩具帶回家。

房間亦同時展出六個展覽前舉辦的「玩樂工作坊」成果。由香港設計師主持的工作坊，以 STEAM、故事、城市玩樂等為主題，並將成果展示於實驗室般的層架上，將社區的玩樂視點帶到展覽脈絡。

戶外公共空間——歇腳遊玩場

設計單位「樂在製造」與灣仔社區合作，在茂蘿街七號的戶外公共空間打造出「*敢動換樂——歇腳遊玩場*」裝置，隨即大受附近一帶的大人小孩歡迎，成功將展覽帶到社區層面。裝置由動態和靜態的「波浪」和「管道」部件和區域組成，附有一個滿載不同玩樂工具的攤位，讓人們自行創造或分享新遊戲；同時展出資訊圖表，講述項目的研究發現。

Play Lives On：《日日好玩——玩好設計》

沒有玩，便沒有玩的設計。玩樂打開想像，設計形塑未來。「好玩日日」展覽利用設計呈現玩樂的價值，同時帶出玩樂之於設計的重要性。在觀展的一小時間，參觀者跳出現實生活，重新連結玩與生活之間的聯繫，了解我們如何透過設計玩樂，豐富生活的不同面向。在展覽問卷之中，不論是「整體觀感」、「內容」還是「展覽形式」，均達到平均 99.5% 的滿意度，證明了這場對玩樂設計文化的禮讚，對於肯定及豐富本地文化內涵的作用。

你希望在未來見到什麼樣的玩樂設計？受「好玩日日」展覽及其連串玩樂工作坊的啟發，此書以「好玩日日」的題旨為基礎，透過訪問一眾參展設計師及其他從事玩樂設計的本地創作者，折射出今天香港玩樂設計的面貌，試圖為未來區內玩樂發展，帶來更多的思考和啟示。

Rémi Leclerc

PolyPlay Lab 創辦人

「好玩日日」策展人

▲ 「好玩日日」玩物 DIY DNA（視覺傳訊設計：劉紹增）

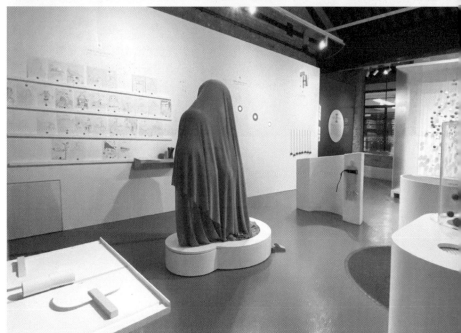

▲ 「好玩日日」展覽一號房間——玩家注意（相片由 Rémi Leclerc 提供）

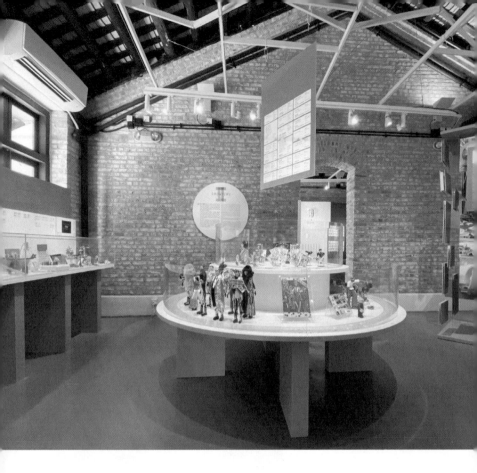

▲ 「好玩日日」展覽二號房間——玩中作樂（相片由林小慧提供）

▶ 「好玩日日」展覽三號房間——珍奇櫃的設計玩物（相片由林小慧提供）

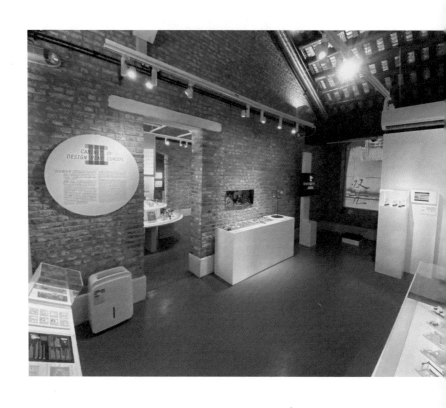

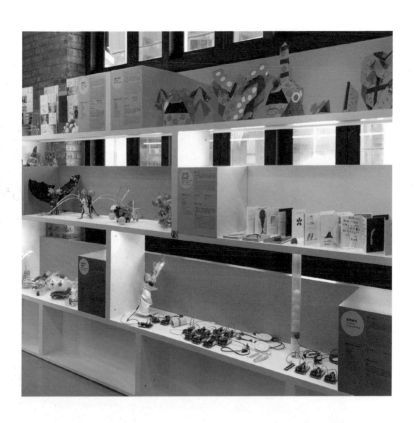

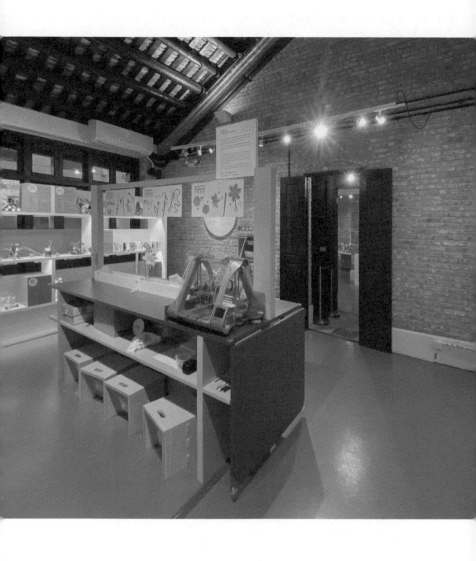

◀▲「好玩日日」展覽四號房間 ── 玩樂實驗室（左圖由林小慧提供，右圖由 Rémi Leclerc 提供）

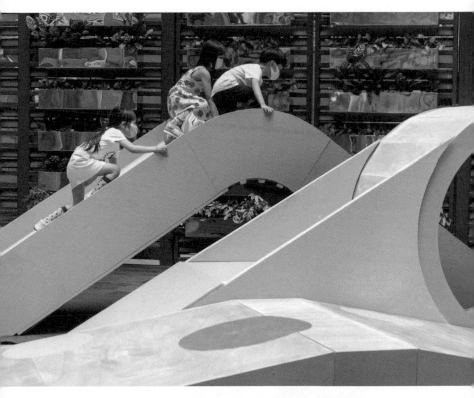

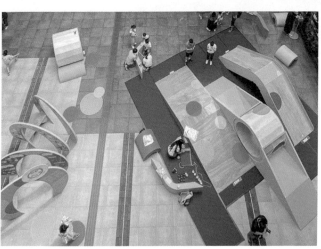

◀ 「好玩日日」展覽戶外公共空間——歇腳遊玩場（相片由香港設計中心提供）

▼ 「好玩日日」展覽宣傳電車（相片由林佩珠提供）

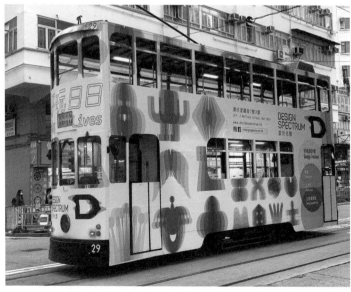

自由遊戲　創意的載體

每次逛公園，我都喜歡到遊樂場觀察小朋友玩，百看不厭。同樣的氹氹轉，不同的孩童，有不同的玩法。我曾見過有一位哥哥帶同妹妹玩氹氹轉，揮動雙手扮在地上推，好像在划小船，又發號施令，請妹妹跟他一起喊。還有一次，幾位「大細路」用腳推動氹氹轉，吸引了大群「朋友仔」跳上去。過了不久，大家拍起手掌來，跟著「大細路」的拍子，氹氹轉飛快轉起來。原本互不相識、年紀差距最少十年的孩童，幾分鐘內組成了一個「好玩團隊」，每個人都在大笑，撩得我也想跳上去加入他們的行列。

在「智樂」舉行的「二分一遊樂場」，孩子們的遊戲想像更不時帶來驚喜。為小朋友們提供幾個木框，有時會變成一間「夢想大屋」，放上各種「傢具」；有時又會成為一輛巴士，四處走動。加上有輪的木板，有時爸爸會將孩子放上去向前推；有時卻由孩子「開車」，載媽媽「遊車河」。這些觀察讓我們經常反思，怎樣才算得上設計遊戲給孩子呢？我們要做的是提供遊戲的場景和物資，刺激小

朋友的想像，再騰出另外一半的空間，由孩子們親自參與，完成遊戲的設計。我們負責的是「遊戲空間」，而「如何玩」則留待「玩家們」自由發揮了。

這是我和「智樂」團隊對兒童遊戲的基本理念。遊戲應該是由兒童自發產生，並由他們主導的。「遊戲」發生在兒童的大腦之內，當小朋友想像要載爸爸媽媽「遊車河」，或者跟妹妹划小艇，那些「遊戲場景」就是遊戲的載體，讓參與其中的兒童盡情發揮，盡情去玩，這就是遊戲的目的。對我們來說，設計遊戲的最大挑戰，是要讓承載遊戲的空間，有最大的「不確定性」、「挑戰性」、「靈活性」、「趣味性」，為遊戲提供動力，激發遊戲的想像。

有時，大人想將諸多功能加入孩童的遊戲中，結果令遊戲變得非遊戲。最明顯的例子是有些父母想「借」遊戲鼓勵子女學習，設計了各式各樣的遊戲工作紙。對孩子來說，這始終是枯燥、乏味的工作紙，只可跟著一步一步走，完成唯一的答案。這很難開啟兒童的主導性，在完成工作紙後，孩子仍然會問：「我可以玩得未呀？」我理解運用遊戲以達成教育目標的價值，然而這並不能取代兒童需要的自由遊戲，兩者的價值並存，需要為孩子全面成長而守護。自由遊戲是目的而非手段，在設計遊戲時，我們的團隊都會為孩子而緊守這信念。

回歸根本，遊戲必須發自孩子內心，源於大腦的體驗；設

計遊戲是要提供一個刺激，引發孩童自發、主導地探索。

那麼遊戲就不應「局限」於那些讓孩童爬上爬落的遊樂設施。孩童日常生活圍繞家居、學校和社區，孩子亦會到附近的休憩區、廣場、公園、遊樂場，有空亦會到海濱長廊或郊野公園，每一條路徑都可以成為遊戲的空間。這就是「智樂」提倡的「好玩城市」（Playful City）。每一個地方，無論是學校裡的一條樓梯、商場內的空地，甚至家中的客廳睡房，都有「可以玩的空間」（Playable Space），讓孩子們產生對遊戲的想像和樂趣。城市規劃、空間或設施的設計都能從孩子的眼光出發，刺激小朋友對四周環境產生興趣，自發去探索，並主導整個過程。這就是「遊戲」，無論家居、社區、學校都可以成為孩子的遊樂場。

對設計師來說，這帶來無比挑戰。首先要放下成年人「想當然」的想法，以為玩只是工作以外消磨閒餘時間。設計師要成為「支持玩的大人」（Playful Adult），願意從孩子的角度理解事物，在孩子日常生活中創造遊戲空間和遊戲機會。設計師更要容許設計有最大的「不確定性」、「挑戰性」、「靈活性」和「趣味性」。這一群設計師會用「遊戲」的心態去審視其設計，將遊戲的「玩家」放在核心，創造一個場景或提供刺激，留待「玩家」自由發揮。

我很高興「香港設計中心」跟「智樂」有相同的信念，連同三聯書店（香港）有限公司，邀請了十三組設計師分享

玩與他們創作的關係和體驗。他們有設計玩具、展覽、裝置、繪本、社區空間、校園、運動場等等，各有特色，但都是用「孩童心」和「遊戲的態度」去設計，務求將「好玩」帶回我們的城市。

其中，何宗憲認為「應該從孩子的角度去看這個世界」，當日常每事每物都好玩有趣，對孩子而言便是最好的學習場景。歐鈺鋒亦認同，只要好玩，就能引導人們「徹底參與其中，引發思考」。蕭健偉說「玩是連繫人的最有效途徑」，如果設計的目的是連結，玩便是設計師最需要學好的課題。吳伯風想要打破消費主義的想法，以「交流、溝通」的方式去領略玩。他將孩童由設計的被動使用者變成主動的參與者。朱志強同樣鼓勵「親身動手／自己製造」的設計過程，才有好玩的體驗。林若曦說得更直截了當：「玩就是發現──體驗」。

這本書中的設計師不約而同地點出，只要從孩子角度，重新認識「好玩」的元素，將可以重新改造我們的城市。這個城市將更重視每一個人的想像，提供更多交流和溝通的機會，通過參與和體驗將每個人連繫起來，最終讓對城市的未來有更新的發現。如果「設計」要解決城市的種種問題，而「設計思維」是解決這些問題的能力，那麼解決問題背後的智慧應該可以從孩子身上找到。真心誠意地設計一個「好玩城市」可能是回應下一代成長挑戰的兒童友善方案。

王見好
智樂兒童遊樂協會總幹事

目錄

PLAY FOR BETTER SELF

第一章

玩出 → 自我

唯有認真如兒童玩耍，人才最接近真我。

——古希臘哲學家赫拉克利特

> 玩公仔
> 救地球

! LeeeeeeToy 出品的搪膠公仔，有人覺得鬼馬好玩，也可能會有人覺得偏鋒黑暗。但對 LeeeeeeToy 創辦人李永華（Lewa）和黃詩敏（Lego）而言，他們的公仔非但不黑暗，更加宣揚不少關懷地球、打破定型的正面訊息。「玩具的好在於它是一種中性的存在。我們可以透過玩具，述說世界不同的價值觀。」

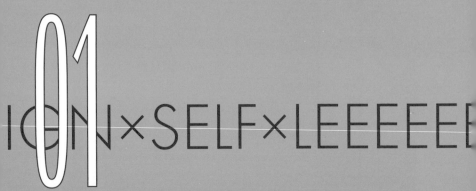

01

IGN×SELF×LEEEEEE

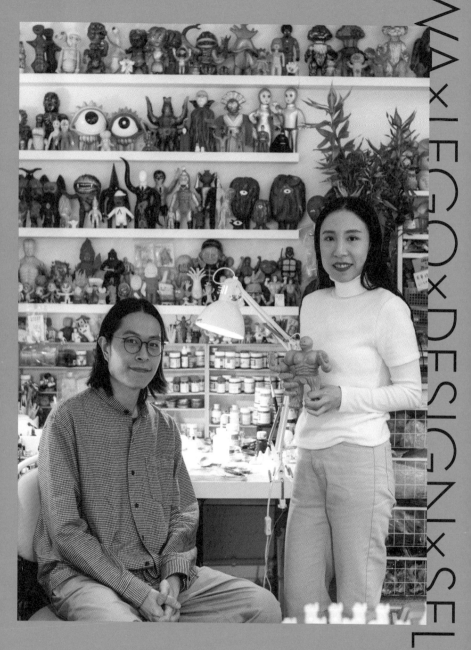

收藏形成風格

Lewa 和 Lego 這情侶檔走在一起是因為公仔,也因為公仔而發展出自己的志業。廣告設計出身的二人,不約而同被公仔的美學吸引,因而開始了他們口中的「狂熱收藏」旅程。「一開始會一起到深水埗、旺角的夜冷舖尋寶,找舊年代全人手製的『香港製造』玩具。後來發展到出國旅行,也會到玩具展或舊物店找心頭好。慢慢地,便開始想做屬於自己的公仔。」

他們特別鍾情因技術不成熟而出現的「瑕疵」,不論是粗糙的收口位、還是在別人眼中「古靈精怪」的造型。如南美洲變型俠醫吹塑公仔,因沒有取得版權設計生產,造型帶「當地獨特的美感」,如藝術品般獨一無二——這些收藏喜好,日積月累下便形成二人的設計風格。

「很多人鍾意公仔,是因為童年回憶,或是喜歡該公仔角色。但我們一開始便是從美感出發。不論是公仔造型還是包裝,所有東西在我們眼中都好靚。」

推進玩具可能性

LeeeeeeToy 公仔的特點之一,是他們堅持自己製造。「自己做的才是 Art Toy(藝術玩具)。雖然外國亦有些 Art Toy

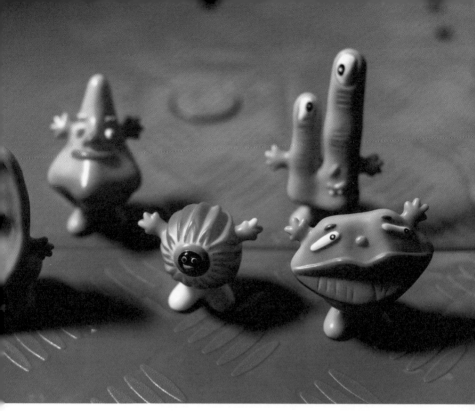

▲ 「Sense Party」系列將人的眼耳口鼻五感全部拆開，背後卻是表達不同感官互相連結、缺一不可的訊息。（「好玩日日」展覽展品）

是工廠製造，買的人亦未必太介意，但這是我們自己的小小堅持。」

除了拉膠的部分由工廠負責，其他工序由構思、原型、雕模、上色以至包裝，均由二人在觀塘工作室內完成。工作室放滿了 LeeeeeeToy 的出品和收藏，他們還會出售部分

藏品，工作室／玩具店內滿天滿地都是公仔，簡直是公仔迷的寶地。而這些公仔，幾乎清一色都是搪膠產品。

搪膠作為物料，盛行於六、七十年代。所謂「搪」，即拉膠技藝中的動作；搪膠以模具倒膠、一體成型的製作方式下，令它自帶有一種獨特的造型標籤──一種 Lewa 形容為蠢蠢地、圓圓地的外形。這些物料的「限制」，卻成為他們「玩」的泉源，希望「在限制下儘量做到最好玩」──利用舊時代的物料，表達當代的訊息，在新舊融合之中，推進更多的可能性。

「有人會覺得我們的玩具古怪，有人覺得創新，人人都有不同的感覺。對我們而言，玩具的可能性很多，不是只有 Figure（手辦公仔）這一種玩法。我們每款新玩具都希望有小突破，做一些以前無人做過的東西。」例如「好玩日日」展覽的展品之一「LEEEEEEMOJI」系列（2019），將公仔變成雕像般處理，同時呼應當下社會的 Emoji 現象。「除了有趣的玩法，承載社會訊息亦是玩具的功能。」

另一展品「Mini Earthly」系列（2019），一方面模仿舊香港玩具的華麗紙盒包裝，另一方面亦特別設計以方便大人和小朋友一起玩，在幫男女公仔換衫的過程中，大人可以向小朋友講解男女平等、大家一起做朋友等觀念。

「玩具可以是 Figure，也可以有藝術味。但對我們而言，

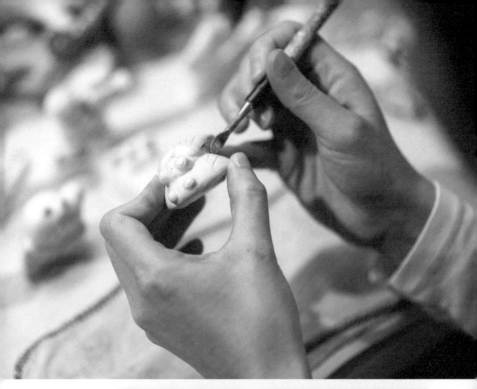

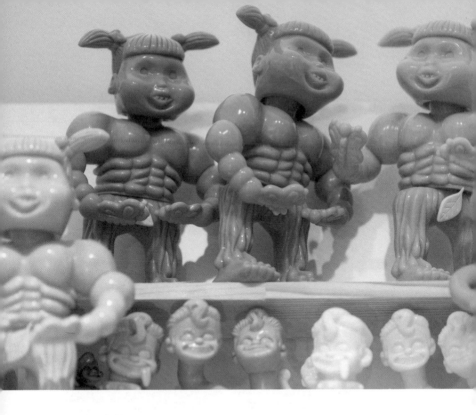

玩具最重要的一點是需要大人和小孩一起玩,這也是我們
最終希望做到的目標。」

玩物養志

小時候港爸港媽經常掛在口邊的「玩物喪志」,在他們眼
中早已是舊時代的思維,今天的家長思想開明得多——
他們說,LeeeeeeToy 捧場客中不乏買玩具給自己小朋友
的家長;二人更以「玩物養志」作為回應。「玩公仔不是

浪費時間。小時候學習如何解決問題，往往便是透過玩公仔。玩公仔的人，多數也比較乖。玩公仔更加是『養心』——有些來買我們公仔的人即使年紀較大，外表看起來也會後生一些！」

他們更指出，近年電子風盛行之下，反而有家長特意買實體玩具給小朋友，平衡一下對智能手機和平板電腦的沉迷。「當世界越電子化，越反映出實體玩具的重要性。不是說電子化不好，只是實體仍然有它存在的價值。」

◀ LeeeeeeToy 的公仔不時故意留下一些讓玩家自行發掘的彩蛋——你能否找出這款公仔不合乎常理的地方？

▼ 「LEEEEEEMOJI」系列將電子化的 emoji 變回實體，同時鼓勵人在包裝盒寫上對朋友的心意，回應 emoji 文化下溝通簡化的問題。(「好玩日日」展覽展品)

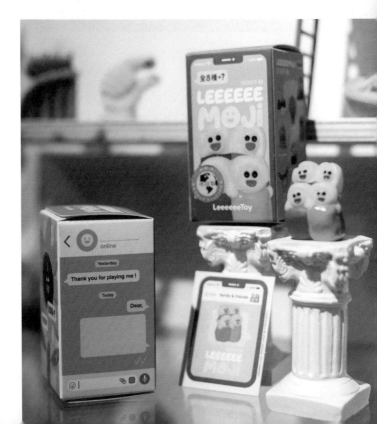

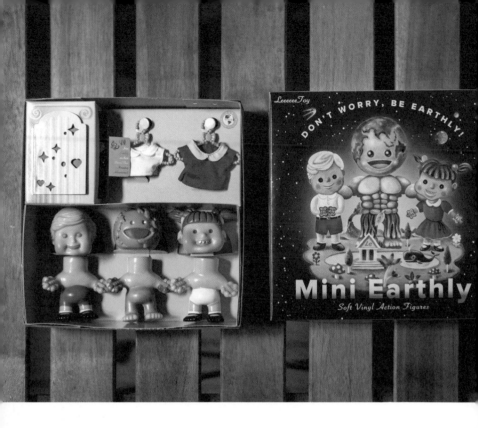

這亦可能解釋了，近年為何出現 LeeeeeeToy 口中的玩具設計「文化復興」。「除了日本，近年香港、大陸和台灣的發展亦十分厲害；香港設計師在世界的知名度很高，從事藝術玩具的人亦不少，絕對可以說是百花齊放。」

玩具設計＝理性＋感性

對 LeeeeeeToy 而言，玩就是一種放空的狀態，玩玩具的

時候無須思考，整個世界均在與玩具對話；但當以設計師身份設計玩具，情況又會否變得不一樣？

「我們平時設計也是一種在玩的狀態，只是我們會很認真地思考怎樣玩。有時去了一種『嘅仔』的狀態，便提醒自己要理性一點。」對他們而言，玩是感性，設計是理性。設計玩具，便成為了兩者的結合。

「玩最主要是為了開心，而設計可以將開心的方法帶給大家，令人更容易開心 —— 這是兩者最簡單也最直接的關係。」

那什麼是開心？他們的主線公仔 EARTHLY，壯碩的身體頂著細小的地球作接口位（balljoint），供玩家加裝男／女孩頭顱作 360 度轉動。除了打破角色的性別定型，EARTHLY 的身體亦由花、葉和蝴蝶形態的手組成，透過公仔造型折射地球與人之間的關係。

「蝴蝶手一直是我們的創作主題之一，背後可以有很多解讀：莊周夢蝶、蝴蝶效應、令成日想飛的細路飛翔⋯⋯其中一個意思，是我們認為其實每個人均在追求快樂，正如撲蝶也是求開心。但相比起撲回來的蝴蝶，最令人開心的，是蝴蝶自己慢慢降落在你手。」

哲思、美學、童年回憶⋯⋯玩具帶給你的快樂，又是什麼？

我們可以透過玩具，講述當下世界不同的價值觀。

——LeeeeeeToy

> 玩玩具
> 學玩 STEAM

! 還有多少人記得，在七十年代至上世紀末，香港曾經是世界最大的玩具出口中心？但除了塑膠玩具和代工生產，香港亦有 100% 本地設計的創意玩具。科文實業有限公司旗下的 4M 創意教育玩具，早在 1999 年便將近年大熱的 STEAM 概念融入到玩具設計之中，讓孩子透過玩樂及藝術創意思維（Arts & Creativity），在充滿趣味的過程中掌握科學（Science）、科技（Technology）、工程（Engineering）及數學（Maths）各範疇的知識。4M 玩具更得到多個國際獎項如德國紅點獎、意大利 A' Design Award 的認可，見證香港玩具由生產走向設計。

02

‹4M INDUSTRIAL D

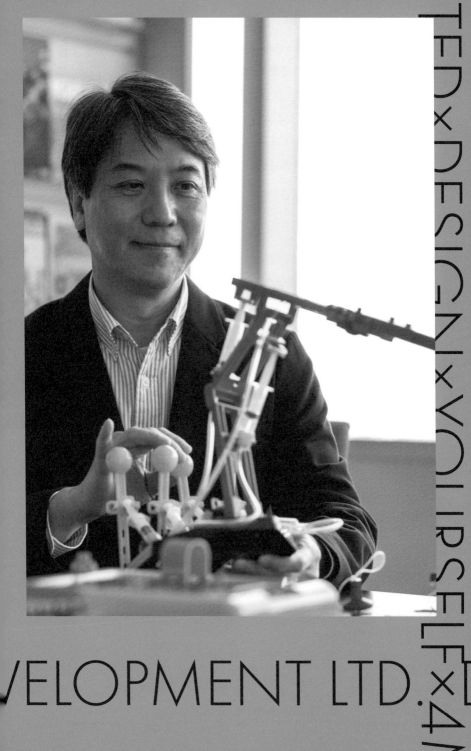

科文實業創辦人朱志強（Rance Chu）從事玩具行業近三十年，他坦言公司的路亦是由代工開始，然後一步步建立品牌——啟發點來自一個讓小朋友用石膏粉做彩模的澳洲玩具訂單，令他意識到玩具除了打發小朋友時間（當時亞洲社會的普遍想法），亦可以饒有教育意義，自此逐步確立打造「從遊戲中學習」的玩具定位。

玩具的創意教育

「我們的 play design（遊樂設計）不是以玩具本身作為目標，而是玩樂元素；透過一個好玩而富啟發性的過程，讓小朋友享受用自己的方法 DIY，同時在過程中學會一些知識。」

別看他外表是文質彬彬的生意人，原來 Rance 讀書時期主修社會學，畢業後亦曾經從事藝術行政工作。「社會學是一個思維的訓練，在一個沒有既定答案的情況下分析社會現象、組織和權力結構。這種『剖析』，令我明白很多事情未必一定如此，無形中形成一種較具創意的思維方式。」拆解（debunk）後所帶來的可能性，原來是無限。「很多人以為創意是天資，其實絕對可以訓練。」

對 Rance 而言，創意不一定只是「由無到有」的創造，有時候將已存在的事物錯位、重新設計以更好的面貌呈現，也可以是創意的體現。說著他拿起一個米奇動畫走馬燈，

玩具概念源於一百年前已出現的活動視鏡（praxinoscope）
光學玩具。由鏡子拼成的裝置在旋轉時，能夠反映出多幅
動態的米奇老鼠吹口哨駕船圖片，圖片均來自華特迪士尼
全球首齣有聲動畫片《汽船威利號》。這種將不同歷史元
素重組增加趣味的創意，令小朋友能夠在驚喜中認識動畫
背後的物理概念。

「產品要在貨架上生存，必須在設計加入一個 wow factor（驚喜元素），來吸引人將產品買回家。」

玩具是啟發

魯迅曾經說過：「遊戲是兒童最正當的行為，玩具是兒童的天使」；而對 Rance 而言，玩具就像是一顆種子，不經意埋下，日後或會成為孩子成長路上的啟發。他以自己女兒學習劍擊的故事為例：一天，他無意中買了《親親兩顆心》影碟回家讓八歲女兒觀看。女兒看罷電影中孖生姐妹擊劍一幕，對母親說希望學習劍擊。十多年過去，今天他的女兒朱嘉望，成為了香港女子奧運劍擊代表。「沒有這影碟的話，她今天的人生軌跡可能完全不同。我覺得玩具也是一樣，可能有人當是消遣玩過就算，也可能有小朋友玩樂過後，受到啟發而探索更多背後的科學知識。」

比起硬性的知識教導，玩具是一種軟性的啟發。「一件玩具不可能講述整個光學原理，但玩最容易引發小朋友的興趣，玩具亦是一個很有效的啟發工具。」過去三十年，經他手生產的玩具逾億件（每年出品數百萬件），數字十分驚人。他笑言，在這產量下，相信他的玩具總會為世上數個小朋友帶來啟發——如果一天有諾貝爾獎得主上台說，當年是受到一件 4M 玩具啟發而踏上科學之路，這將會是他公司的一個難得成就。

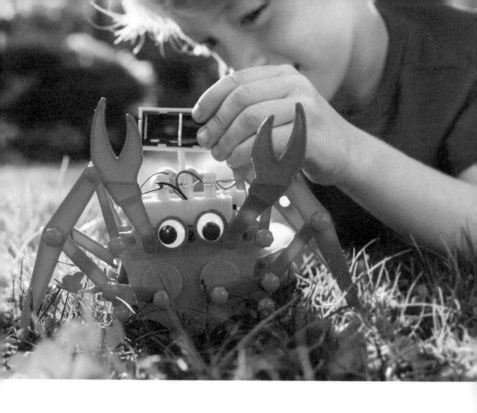

▲ 曾獲「IF Design Award」及「Red Dot Design Award」的太陽能玩具 HYBRID CARBOT，讓小朋友在組裝玩具的過程中認識太陽能發電的原理。

他坦言，香港從事這類型玩具的公司較少，大部分設計師來到他公司，均不理解他們做的是什麼。「在香港的設計教育中，對玩具設計的著墨實在不多，畢竟畢業後的機會也較少。」香港的玩具產業以代工為主，需要的玩具設計師有限；而 4M 著重的玩具設計，不是一般坊間理解的包裝或硬件設計，而是玩的模式過程。因此每有新設計同事，公司均派他們參與大量的國際玩具展、與客戶見面。「（疫情前）每位設計師，五年內均會跑勻美洲、歐洲和澳洲。」因為 Rance 認為，人必須吸收世界的最新發展，才能夠有內在的轉化吸收。他亦鼓勵同事多認識不同類型的科學，了解什麼科學概念適合發展為有趣的玩具。

玩具緊貼生活

說到 4M 的王牌玩具系列，非獲獎無數的 Green Science 系列莫屬。箇中出品包括將外國流行的科普遊戲重新設計的「馬鈴薯時鐘」，介紹可替代能源；及與樂施會合作的「淨水科學」——玩具部分收益會捐贈予樂施會在偏遠農村的淨化食水計劃，包裝內亦有計劃的介紹單張，鼓勵家長講解給小朋友認識。「玩具也可以與社會與時並進。市面上的玩具，多緊貼卡通人物或電影角色潮流。但除了想像世界以外，玩具亦可以與真實生活接軌，同時加入社會意義。」

如「鋁罐創意環保機械人」，雖然結構簡單，不若市面上

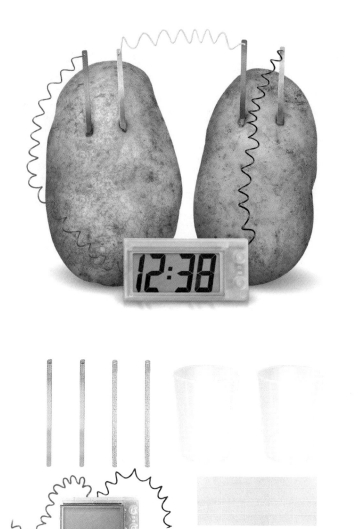

▲ POTATO CLOCK 通過日常可見的馬鈴薯介紹可替代能源。

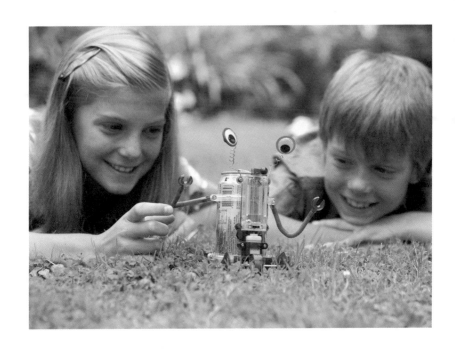

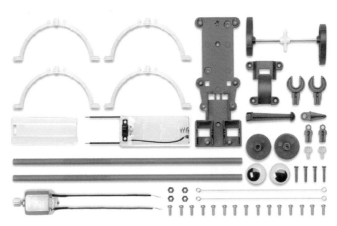

▲ KidzRobotix 鼓勵小朋友自行收集鋁罐組裝機械人。

的機械人玩具光鮮亮麗，卻在叫小朋友收集鋁罐自製機械人的過程中，順道解決垃圾問題——此熱賣產品至今已售出超過二百萬件，無形中為地球減少了二百萬個鋁罐垃圾。其他自製系列如警報器、指南針等，均是由現實生活中的物件出發，儘量增加現實和玩具之間的聯繫。

在「好玩日日」展覽中，亦涵蓋了多款 4M 的創意出品：「程式設計迷宮套裝」以一個可觸而立體化的方式，向初小學生介紹編程的抽象概念；「猴子數學小老師」則將鬼馬猴子化身數學老師，讓孩子動手尋找數學答案；「創意環保串珠」將廢紙回收做串珠的過程，變得更方便和富趣味性；「神奇電子琴」則將導電和音樂概念以平面化的紙品呈現，後來更衍生出導電性更佳的泥膠版本，讓孩子動手打造自己的繽紛泥膠琴鍵。

Rance 強調，4M 不是一間玩具公司，而是一間設計公司，他們沒有自己的廠房，但也因此在設計和物料上擁有更多選擇和可能性。「我希望 4M 的出品，不是一件識行的塑膠，而是一個富真實感的存在，擁有完整的設計概念和合理性。」現在他們亦會舉辦不同類型的工作坊，鼓勵買了玩具的小朋友，一起以創意方法打造自己的玩具。

「合適」的玩具？

當筆者港媽上身，問家長應該如何為小朋友選擇合適的玩

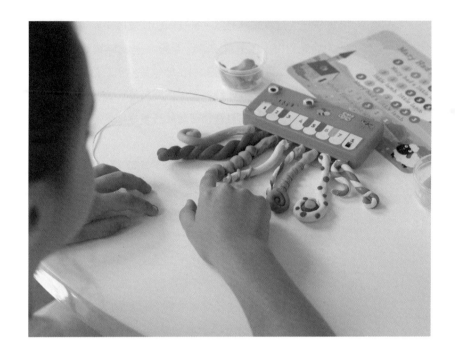

具，Rance 卻認為這心態可稍作調整。「家長不應該為小朋友『鋪路』，而是為他們提供機會，因為小朋友對事物的吸收和反應實在難以估計。買玩具時無須考慮太多，單純地玩，渡過一段快樂時光亦無不可。與其太計算孩子能夠透過玩具學到什麼，反而家長作為購買者也可以問問自己：那件玩具是否有趣？」

Rance 表示，他們無意以「好」或者「正統」的玩具自居，4M 只代表了市面上一種比較「不一樣」的選擇，呈現了

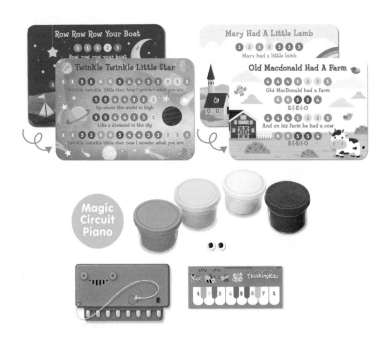

▲ 「神奇電子琴」讓小朋友用泥膠自製琴鍵，將導電原理與音樂結合，激發創意。

另一種的玩樂文化——這種文化，無疑近年逐漸為本地家長所嚮往。但他亦不忘補充，家長在選擇玩具時可以儘量多元化，亦需要留意孩子的肌肉運動和認知能力發展；一些可以花時間與小朋友一起玩及賦予小朋友成就感的玩具，也是不錯的選擇。

「雖然產品上寫有合適年齡，但其實我們的最終目的，是所有玩具均由家長和小朋友一起玩。」

：：

買玩具時無須考慮太多，單純地玩，

渡過一段快樂時光亦無不可。

。

—— 朱志強

KACAMA DESIGN LAB ×
THE CAVE
WORKSHOP

> ## 玩樂中的
> ## 失敗教育

! 面對一個未玩已知道超難成功的遊戲，你的反應是:「反正都唔得啦，玩嚟做乜」;抑或「反正個個都唔得，就等我放手一搏」?

03 DESIGN LAB×THE

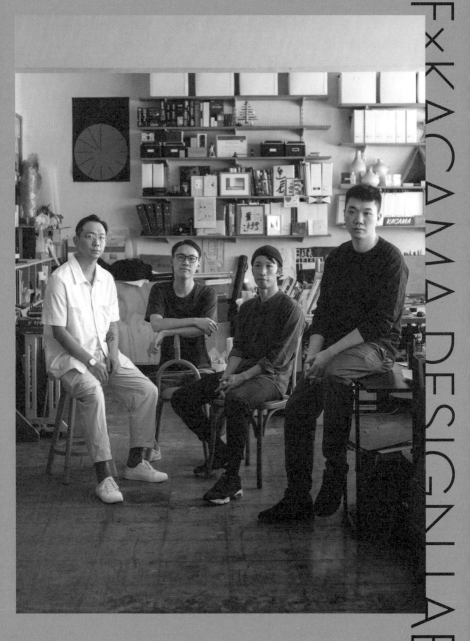

對於本地設計工作室 KaCaMa Design Lab 而言，失敗令人學習成長，而玩的競技元素，正好是學習失敗的最佳途徑。在 2018 年 deTour 設計節，難得工作室有機會與 The Cave Workshop 合作，雙方便坐下一起思考：有什麼好玩？最後的結論是做一個令人不斷失敗、卻失敗得很開心的裝置。

這想法亦源自 KaCaMa 過去在社區從事永續設計的經驗——在工作坊中，他們發現香港小朋友和青年人大多十分在意「成果」。「大家均希望自己的作品是最靚、拿第一。但設計訓練更著重過程（敘事和設計方向），多於最後的成果。」工作室創辦人之一陳少華（Match）說。

「享受過程、享受失敗」作為裝置的目的，兩個設計單位的大男孩們，亦如願以償玩足全程：夾流水冷麵、用車仔運物件，甚至將樂高車仔撞翻，玩樂想法不斷馳騁。最後平衡刺激度和操作準確性等考慮，慢慢調整為一個以木頭車結合賽道的裝置。

在這個成功率低於 0.1% 的「完美的失敗」互動裝置，參加者可以任意把不同重量的物件（發泡膠、海綿球和石卵）放到木頭小車上，挑戰完成賽道。經特別設計的賽道只可讓特定重量的車子通過，如控制不當，車子便會飛出賽道或撞散。雖然是一場幾乎注定失敗的遊戲，但他們希望參加者能夠在過程中體驗「失敗的樂趣」。

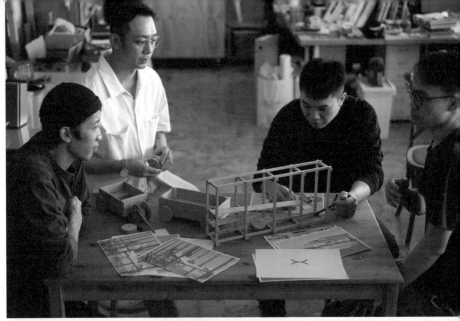

▲ KaCaMa Design Lab 的 Match（左一）和 Brian（右二），以及 The Cave Workshop 的 Chau（左二）和 Angus。

失敗也可以很快樂

「到真正展覽時，我們發現人們玩的不單是車仔，也是與在場人士的互動。」賽道兩旁有長凳供人排隊或閒坐，他們形容是非常重要的空間，為現場提供了反應、互動的條件——不論是最終臨門一腳失敗，大家非常肉緊「嘩」的一聲，或是在旁叫喊加油，還是最終成功時爆發的歡呼聲，均令整個遊戲過程更加緊張，令人更容易投入。

而現場除了有與小朋友爭玩的爸媽，亦發現有博士級的高學歷人士。但相比起落場動手玩，他們往往更喜歡擔當在旁給予理論建議的「冷氣軍師」。「他們會計算很多，說這重量應該怎樣怎樣放⋯⋯但沒有實踐，自然便沒有成功。」

身為設計師／創造者，他們的結論是實在有太多因素影響成功與否，如重量、角度、方向，甚至石頭的分佈稍有不同，也會出現截然不同的結果。Match 自己成功過兩、三次，已是創作者之間的最佳紀錄（他認為是因為他玩得最多）。而最終挑戰成功的三十多名勝利者之中，則意外地以小朋友居多。

原因？他們歸功於小朋友肯試肯玩的態度。The Cave Workshop 的周穎聰（Chau）說：「裝置是一個硬體，參加者來自各式各樣的背景，有人會計數，態度比較謹慎；小朋友和年輕人則願意作很多嘗試，投入程度很不一樣。這

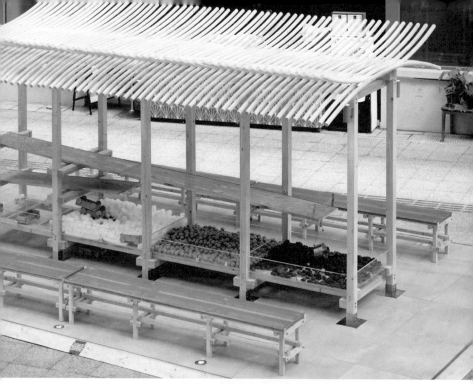

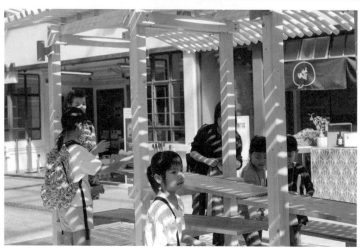

裝置需要玩家多番嘗試作微調，而小朋友不怕失敗，相對上是比較容易進入狀態。」

「這個裝置帶給我們的感悟是：當你不計較成果得失，單純地投入在遊戲當中，便能夠收穫快樂。」

反思集體成敗

作為對「成功／失敗」概念探索的延續，2019 年的「蜻亭」夏日裝置規模更加宏大，佔據了整個 PMQ 元創方中庭位置。這次兩個設計單位再次合作，以「涼快」為主題與風互動，由骨架結構法打造的木製涼亭作為裝置中心，透過庭園佈局的方式，營造出一個充滿層次的互動體驗。

「這涼亭設有座位，讓人坐下休息；它亦可以說是一個寺廟，但它供奉的不是神靈，而是兒時玩具竹蜻蜓。」

若說「完美的失敗」探索個人的得失，「蜻亭」則是一次對集體成敗努力的反思——涼亭主結構底部四周放有大量竹蜻蜓，參加者可以隨意拾起，將竹蜻蜓轉動旋飛至結構頂部的盤子內。當成功攻頂的竹蜻蜓累積至一定數目，其重量會令盤子反轉，竹蜻蜓悉數瀉下，並啟動現場的聲音裝置引發頌響，如同一場釋放夏日悶氣的精神儀式。

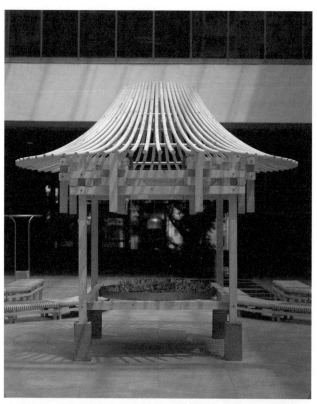

玩法聽上去簡單直接，但原來難度比搬車仔以幾何級數上升。「竹蜻蜓難控制得多！竹蜻蜓的飛行物理與現場風向很難掌握，有時亦要靠一靠運氣。」

這玩法的設計，一開始便注定了「成敗」非個人努力所能夠完全控制——大家都希望見證竹蜻蜓傾倒的一刻。但多重才會觸動裝置？這一刻會在什麼時候發生？對所有人而言均是未知之數。一個恐懼是若努力良久決定離開，會否下一秒便有玩家成功？每次的「成功」，均是無數前人努力累積的結果。

「蜻亭」的作品介紹寫道：「引風納氣，念成聲」；既勾勒出作品的禪學詩意，亦表達出其「共同集氣」的意念。他們笑言，裝置本來希望為大家在夏日帶來涼快感，結果卻出現了不少玩得大汗淋漓的執著玩家。「有人不大介意是否成功，覺得這是個向孫仔孫女介紹兒時遊戲的好機會；也有玩非常久、非常執著要將竹蜻蜓攻頂的玩家，而這些人大部分均是男士——最誇張是有外國人玩足六小時！」亦有小朋友進入亂擲亂放的瘋狂狀態！

失敗令人大膽

整場互動看似有機隨意，其實一切均是細心設計的結果——他們將參與裝置的人分為三類，引發三種層次的互動：在裝置中心玩竹蜻蜓的參與者；對裝置感興趣，坐

在旁邊觀察的圍觀者；還有身處外圍、碰巧經過的旁觀者。「這種參與式設計的互動是層層遞進——旁觀者可能會被吸引成為圍觀者，圍觀者最後又可能成為參與者，過程中大家互相分享、學習和練習。」

經過兩個裝置的「失敗」實驗，亦令他們對於失敗有了新的看法：「原來當一開始便告訴大家超級難、很容易失敗，玩時的心理包袱會少很多；雖然仍然會希望成功，但也較容易接受『失敗』的結果，無形中變得更願意嘗試。」

他們形容，兩次合作均是「貪玩」的結果；而最大的設計
挑戰，是如何將希望傳達的訊息具體化地呈現——與其
死氣沉沉地說大道理，他們認為開心的互動體驗，是更
「入腦」的方法——而「玩」正正是其中一種最佳的體驗
形式。

「玩是人的天性。其實很多香港人均很想玩，無奈在生活
壓力下，未必有太多機會釋放這慾望。在過去的社區活

動，我們發現很多富熱誠和才華的人，只是被生活消磨了熱情。我們希望這些裝置會是一個提醒，由小朋友主導，勾起大人內藏的童心。」

或許更難得的，是能夠遇到一班願意一起嘗試、解決問題，一起努力實現一些看似不可能想法的同伴。在剛過去的 deTour 2021，KaCaMa 亦透過另一個的好玩互動裝置，探討「同行者」的命題──他們與攀石運動員歐智鋒合作，打造出一個可供不同人同時吊手（攀石基本動作）、攀上攀下的「聚力之亭」裝置；而當中最「集體」的考驗，便是四人同時挑戰垂吊一百秒！

「今年 deTour 的主題是『有（冇）用』。當許多人一起做同一件事，往往會出現一個心態：我不需要吊最久，但千萬不要是第一個跌下來的人──原來我們亦可以透過別人的『無用』，來見證自己的『有用』！」

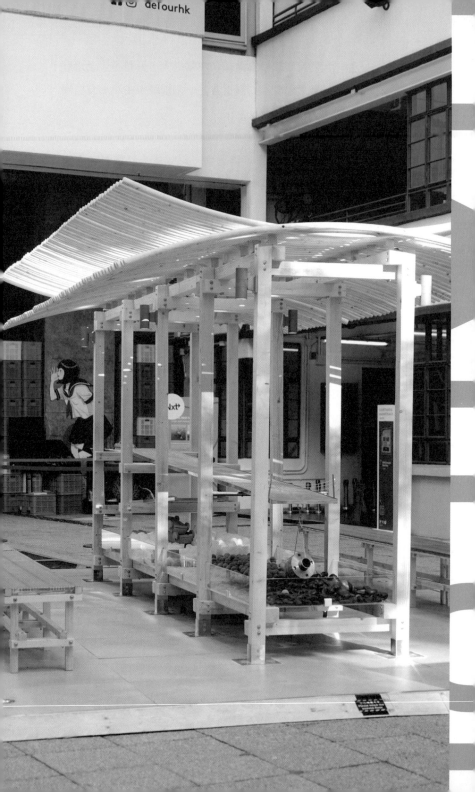

玩有意外、有驚喜；太計算便不好玩。

—— KaCaMa Design Lab ×
The Cave Workshop

> 玩編程
> 創未來

! 人人都在談編程，但是否人人皆明白編程是什麼？對新媒體藝術家及軟件工程師歐鈺鋒（Allan Au）而言，編程是新時代的創造（making），是實踐想法的工具。「人的想法往往受制於我們的工具。而編程是一種有無限可能的工具。」換言之，只要掌握了編程，未來就有無限可能！

04

AU FABLAB TOKW

WAN×ALLAN AU

Allan 語調急促，思維跳躍，可以幻想，他的大腦如同一部高速運轉的電腦，每分每秒均在處理大量資訊。Allan 亦身分多多——除了進行自己的新媒體藝術創作，他亦可說是許多藝術設計背後的無冕之王，利用軟件工程的專長，幫助設計師和藝術家將想法成真；他同時也是創客組織 FabLab Tokwawan 的創辦人之一，積極推動創客（maker）文化。近年，Allan 亦從事編程教育工作，在 PMQ Seed 等項目以深入淺出的手法，透過編程拓闊小朋友界限。在「好玩日日」展覽工作坊，他更加創出一套獨門的編程教育演示系統，以立體化的手法，讓大人小孩均可以輕鬆投入編程的大世界。

在 FabLab Tokwawan 的共創空間，Allan 向我們介紹這套系統的操作方式：在課室或工作坊，Allan 會派發多個電路模組予參加者，電路模組可同時作輸入（input）或輸出（output），透過旋轉按鈕、微型顯示屏和連接其他配件，作出不同的指令如開關、光暗、發聲……「這令小朋友知道不同的輸入方法，拿著咪高峰叫又得、觸碰亦可以。我的角色是提供不同類型的 Sensors（傳感器），令他們明白各種各樣的輸入指令，如何轉換成電腦的 0 和 1（程式語言）輸出。」至於輸出，他亦預備了大量如燈仔、摩打的「玩物」，讓參加者理解震動、響鬧等不同的「輸出」面貌——連簡易的三原色（RGB）混色都可以即席示範，儘量做到好玩易明。

▲ Allan 利用不同的 Arduino 小型電腦控制板，以具體易明的方式助小朋友理解編程概念。

編程實體化

Allan 指，編程三大步驟：輸入、處理和輸出本來皆在電腦屏幕內進行。在日常的電腦使用中，滑鼠和遊戲手掣等均是「輸入」裝置，經過電腦主機接收指令進行「處理」，再以電腦屏幕或喇叭這些「輸出」裝置將資料顯示、聲音釋出，而如今三大過程皆在一小塊的電路模組實體呈現，先學輸入輸出，再學處理，以一種具象化的實體方式（tangible programming），令小朋友／初學者快速掌握編程概念。

這套系統是他特別配合「好玩日日」工作坊的性質和時間長度而設計，事前做了大量資料搜集工作，最終決定以「實體化」作為這場體驗的關鍵。別看這模組簡易原始，今天大部分藝術互動裝置機關，背後均是靠它達成——如有聲開燈，無聲熄燈，或是動作感應……最後在工作坊現場，有參加者設計了一個花瓶，只要投中目標，花朵的燈便會亮起，是一個好玩又有趣的實踐例子。Allan 心目中一個希望試行的應用方式，是教中學生自己打造智能課室，然後比較智能課室和一般課室的能源消耗，以生活化的自主方式，認識節能概念。

「有的小孩喜歡數學，有的喜歡語文，對事物理解的方式和程度不一。而編程最困難的地方，是要在腦內將概念和想法模擬運行一次。對於難以掌握複雜數學概念的人而言，實體化是一個容易理解的好方法。」

「我的主要任務是引起大家的興趣，將編程和日常生活連接起來；或利用小孩喜歡的事物，來引導學習。」為了吸引小朋友的眼球，他特意設計一些平日少見的燈光效果，又預備大型燈具、強力風扇等，讓他們「先興奮，再學習」。

小孩無界限

根據他過去的教學經驗，往往一至兩小時之內，小朋友便能夠消化這套操作，進而作出自己的指令——他形容

這套教學系統的特點是「快」，而這亦正是香港特色。他指，現時很多學校均有教授 micro:bit 等簡易編程工具，通常五、六年級的小學生開始能夠掌握立體或抽象概念，是學習編程的好時機。

但令 Allan 喜歡教小孩編程的，還有另一個原因。「每人的本質都不一樣。工業革命後的教育開始將人變成機器，以不同的規範令人符合不同社會功能。未完全被這種『倒模式教育』洗腦的小朋友最沒有限制，有時會出現一些意想不到的驚喜，正正是我喜歡教小朋友的原因。」反而有時大人會為自己設限，拒絕嘗試不認識不熟悉的東西；又或者見識太多，容易將過去的經驗代入，做事「交到功課」便點到即止，不再進行探索。

Allan 第一次接觸編程，是在中四的電腦課。從小愛打機的他，自此開始以編程來模仿喜歡的電子遊戲。那時還是個人電腦起步的階段（Intel 8088 或 Apple IIe 的年代），技術上面對許多限制，但亦因此練就他以想像力來克服困難的習慣。後來他到英國修讀互動數碼媒體碩士學位，正式開始了他利用編程創作的契機。

「我一直覺得要在實體世界做些什麼。媒體藝術講述人和科技的關係，令我明白互動過程本身便是一件作品，便以此作為創作的原點。」

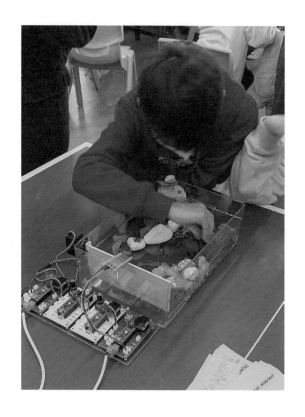

從編程反思科技

在 Allan 的新媒體藝術創作中，不論是為其他設計師如郭
達麟、楊理崇、Stickyline 等打造的多個大型互動裝置，將
天馬行空的想法，以扎實的編程實現；抑或是他自己的個
人創作，均是透過觀者與裝置的互動，探索人和科技的關
係。在最近的「如花。如水。如母。藝術生活館」互動展

覽，他與另一位藝術家黃嘉豪合作的「悄悄（話）畫」互動裝置，將一百位母親的自述化為數碼數據，當參觀者說出一個詞語，裝置便會顯示曾說相同詞語的受訪母親數目；利用科技，帶來趣味互動和牽動心弦的共鳴。

在他眼中，科技是一面雙面刃：科技能夠帶來社會進步，只是人經常誤以為自己能夠駕馭科技，忽略了許多科技的真正影響，均需要時間才會顯現。「或許我們需要將科學和藝術兩者重新結合，將道德人性的界線帶回科技發展進程之中。」

「其實編程就是控制。在媒體理論的角度而言，人本能地想控制事物或工具，這源於控制賦予人力量和滿足感，一如駕車會帶給人快樂——有些軟件工程師，甚至覺得自己是神！因為在鍵盤下，一切皆在他們的掌握之中。」對他而言，編程說到底就是一種工具，令電腦和機器為人類服務——而這亦正正是它好玩的地方。

他以主動和被動的玩為例——有些人習慣跟著遊戲規則玩，有些人則喜歡越過規則，找尋另一種玩的方式。香港主流可能屬於前者，以一種功利的眼光去看編程，將它視為創科產業；但對 Allan 而言，編程和玩樂均帶有 making / maker 的成分，可以用工具衍生更多的可能性；而他本人，便喜歡自己製作「玩具」，多於接受既定的玩法。

「編程是教機器做事的方法，是一件很生活化的事。編程其實不難，只是大部分人均不認識這種（電腦）語言，不知道如何將編程的邏輯解拆。」他說，如果將來所有事情均圍繞著電腦運算，而編程是教電腦做事的方式，那編程是不是十分重要？

⋯⋯。

編程架構了一個互動系統，讓人參與和體驗；而它一定要『好玩』，才能夠令人徹底參與其中，引發思考。

—— 歐鈺鋒

PLAY FOR BETTER WORL

第二章

玩 → 世界

選擇以孩子為設計對象，是因為我希望為「人類」設計。孩子是決定未來世界好壞的主人翁；有好玩具便有好人。

—— 美國玩具設計師 Cas Holman

? **UUendy Lau**

> # 與大自然
> # 玩遊戲

! 設計師劉景雯（UUendy Lau，UU）的家兼工作室，位處
坪洲這片靜土一個更遠離人煙的所在。走在彎曲縈繞街燈
零落的山坡小道，她說道：「下雨時有很多青蛙牛蛙，也
有蜈蚣和蛇。有時晚上回家便開電話燈，免得誤殺生物。」

05

LAU×DESIGN×WO

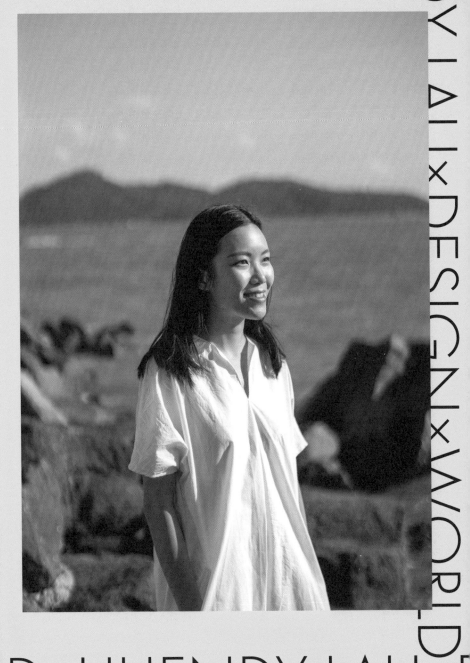

自小喜歡動物的她，在這一爿樓房放養貓咪、在綠草包圍的山坡圈養植物，過著一種更貼近她近年設計理念和價值觀的生活。「小時候的我覺得動物便是自然。因為喜歡動物，當設計師頭幾年也一直以動物作為創作主題。後來一些工作經歷，令我開始以一種較宏觀的角度，了解動物及其背後的生態保育議題。」

當談到大自然，少不了會觸及環保。但與其直接叫人環保，她更傾向訴說如何觀察大自然、與自然建立新的連繫，從而發現自身與自然之間絲絲入扣的關係。「唯有深入了解，才會自發地持續實踐一種生活方式。」

在自然中以小見大

過去在週末行行山，便算是親近了大自然。現在她認為我們一直都置身在自然之中，只是人類選擇築牆包裹自己、用石屎將自己和大自然分隔。微小如街道上的植物、磚頭夾縫生出的小草，都是自然的所在，令她訝異其無窮的生命力。UU 現在以草、石作為創作媒介，正源於她認為大自然不一定「大」；除山、水、海洋以外，微小的存在也是自然。

佛說一花一世界。或許正是這份對周遭世界的感知，又或許是疫情期間實在無事可做，逼著人靜觀自然──一日食過午飯回家，在路上見到一顆很美的石頭，她如常地蹲

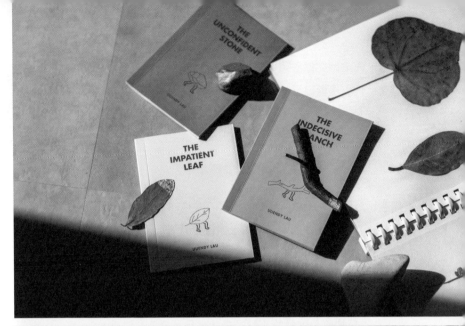

下細看。某刻她突然心想：好像只有我注意到這顆石頭？
再想起曾經有過對自己的創作失去自信、覺得自己平平無
奇的自卑感，但抱著「欣賞自己的人一個已足夠」的想
法，便以此為起點，創作了一本關於無自信石頭的小故事
The Unconfident Stone。

這個單純以自己為出發點的個人項目，沒想到卻勾起不少
人的共鳴，更由此延伸出另外兩本同樣以 UU 性格為出發
點的小書：*The Indecisive Branch* 和 *The Impatient Leaf*，以隨
處可見的自然物，為人們生活帶來一點善意的提醒。

「這些為自然物賦予的性格，除了是我自己『不完美』個
性的反映，也是根據物件本身的特質而來：如樹枝有很多
枝節，看似猶豫不決，但始終迎著太陽努力向上生長。我
平時也很喜歡拾樹葉。但因為它們又輕又小，風一吹便會
跑掉，於是便給予樹葉一個『急躁』的性格，而我自己也
是心急的人。」

她更特別將收集的石頭、樹枝和樹葉，配置在小書封面；
加上她繪畫的雙腳，以具象而玩味的手法為主角賦予靈
魂，拉近大家與自然物之間的距離。「我自己很喜歡觸摸
物件的質感。用手觸摸能夠令人了解溫度、形狀，帶來更深
的感受。」這種對設計質感的重視，或源於她過去產品設計
的訓練，經常不自覺在平面設計中加入 3D 元素的考慮。

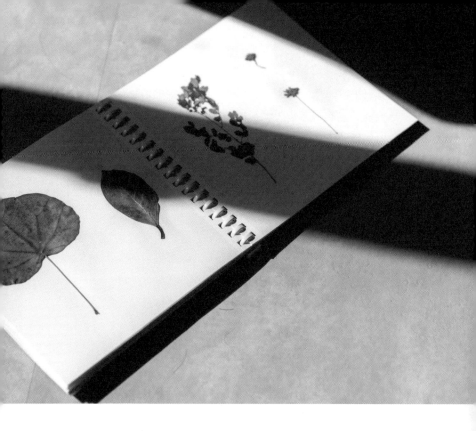

繪本的連結

起初設計沒有特別對象，但插畫加上短句的手法，淺白易懂，無形中令觀眾面拓闊至不同年齡層：有家長買給小朋友閱讀，有退休人士買給成年的女兒；也有人見到石頭最後變得自信，而感動落淚⋯⋯UU 形容人人的閱讀反應也不一樣。「小朋友的反應會直接一點，較容易代入情景；成人則會根據自己經歷而衍生不同看法。」

她形容，繪本這媒介不受語言限制，第一眼看上去很簡單，卻有一種無須文字溝通的力量；加上其無窮的幻想空間，令大家可以有很多代入的可能性。「這亦解釋了我為何一直以動物和大自然為創作主題，因為這是一種設計溝通的世界語言。」

在生活中的擬人實踐

這種將大自然題材擬人化，令人連結自然、反思自我的手法，後來更在「好玩日日」展覽中以工作坊形式延伸。雖然系列小書自有其趣味，但紙本形式較靜態，她便想如何在工作坊中，鼓勵人以更富玩味的形式參與其中。於是她

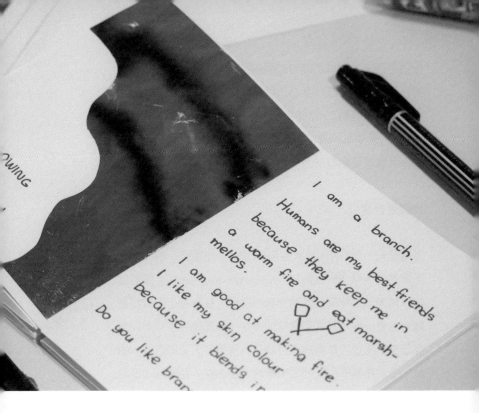

指示參加者利用帶來靈感的大自然物件，創作屬於自己的八頁小書；期間她會給予一些問題作指引，叫參加者反思與大自然之間的關係。這些演繹可以天馬行空（UU 說，這些擬人小書本來就是天馬行空），透過令大家產生一些與現實不一樣的想法，收穫一次玩味體驗。

「這些想法不是不切實際。一些天馬行空的想法，可以助我們發掘生活中的更多可能性。」

她留意到人人均以不同方式面對這工作坊：有女生在所有書頁不停打圈，以療癒自己性格中強迫執著的部分；也有男生說兩小時的工作坊時光無須思考生活煩惱，令他放鬆平靜。「不論是圖畫、顏色還是文字，我希望這工作坊能夠令大家以更玩味的方法，體察大自然。」

玩就是好奇

不難發現，UU 的作品縱使形式不一，均帶有一份叫人靜思冥想的意味：「Re-Experiencing Waves」（2018）源於她到一個滑浪文化興盛的澳洲城市駐留，在那裡，滑浪如同飲水進食一樣是日常而自然的存在。於是她在工作坊叫參加者畫出海浪，然後將海浪轉化為懸掛於天花的布匹，由參加者拿起畫有小人的透明卡片，自由在天花布匹的海浪上遊轉。

另一個作品「與自然共舞」（2020），則是一次抽象化的玩樂體驗：用家可以在儀器隨意放上自己喜歡的植物。植物會隨一定的節拍轉動，其身姿與旁邊快速自轉的鏡子互動，叫人在觀察中療癒疫情和現實中的恐懼和憂慮，探索人、環境和自然之間的聯繫。這些令人沉浸反思的作品，均透過打破日常常規生出趣味，叫人在玩的過程中對事物產生新的看法。

對於玩，UU 認為就是一份好奇心。她記得一位設計老師

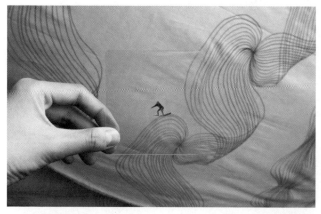

▲ 上丨「Re-Experiencing Waves」（2018）
　 下丨「與自然共舞」（2020）

曾經說過：我們不是要設計多一張椅子，而是設計一個令
人休息的方法；而好奇心和玩樂心態，正正能夠助人發掘
更多物件以外的可能性。「玩就是按著遊戲規則，嘗試從
中挑戰、推進可能性和界線；而這也是我在設計過程中一
直希望銘記的一點。」

Play matters —— 玩沒有身份、
年齡的限制，有時候更可以帶來
影響或改變。

—— UUendy Lau

大腦出租

玩出
現實荒誕

「這便是 design play, play design——我們的精神食糧。」
Kevin 手抱著大大部的 PS5 遊戲機說。這名應攝影師要
求搬動工作室物品的高個子男生，是設計團體大腦出租
（Brainrental）的成員之一。2010 年，Kevin 與另外兩名
理工大學設計系同學 Roger 和 Chu 合組 Brainrental，作
為辦公室工作以外的創作平台。三人由黑白風繪畫、立體
紙雕，演變至如今媒介不一、故事和意念先行的各類型創
作，始終不變的，是他們一直希望透過作品表達訊息和想
法，多於解決社會上已存在的問題——一種人們對設計的
傳統定義。

06

WORLD×BRAINRENT

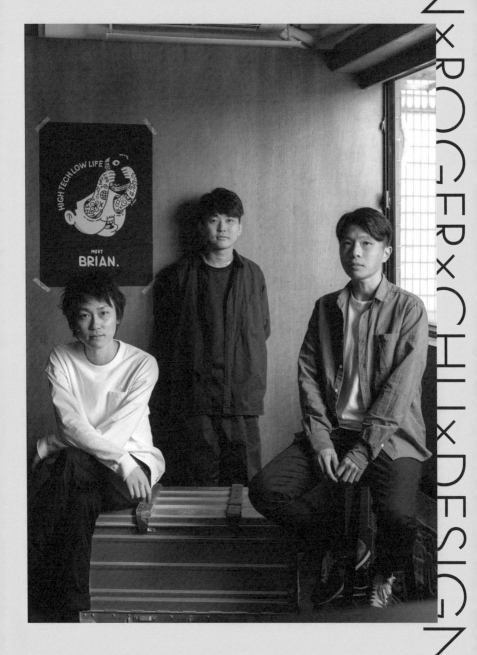

N×ROGER×CHI×DESIGN×ROGER×N

×KEVIN×ROGER×N

「Remi（「好玩日日」策展人之一）是我們的大學導師。當時大部分老師均在教 Problem-solving（解決問題），唯有 Remi 說：『Problem-solving 可以有很多解讀。有時提出一個對的問題，令人認清癥結所在，也是解決問題的其中一種面向。』」

這番說話對他們影響至深，亦解釋了為何他們看上去屬產品或平面設計的作品，會在「好玩日日」展覽中被歸類為推測設計（Speculative Design）——以推測思辨的方式，挑戰社會上的假設和成見；透過設計反思日常、推敲未來。

尋常中的不尋常

如何透過玩樂，去呈現這種「問問題」的設計，是 Brainrental 三子一直思考的問題——古怪（quirkiness）、玩味（playfulness）、荒誕（absurdity）和異常（uncanny），是他們設計的四個關鍵字，當中 playfulness 正正點出其連結觀眾的手法。「觀眾十分重要。與觀眾互動，從而產生共鳴和新的想法，才可以令作品『完成』。」

說故事不能平鋪直敘。透過在設計過程中加入玩的元素，他們希望大家看到作品時能夠連結現實中的事物，那種既陌生又熟悉的感覺，或會賺得一個會心微笑。一個最直接的例子是「Ordinary Behavior」（2014），一系列的 iPhone 紙雕塑螢幕上生出各式離奇事物，以「尋常行為」為題，

演繹他們眼中被科技異化的日常生活。

當中「馬桶」手機，正正源於他們準備如廁，卻衝出廁所拿電話的親身經歷——這件可能曾經發生在你我身上的日常小事，反映了手機在今天已不啻是身體的一部分，「辦大事」時甚至比廁紙還重要。同樣的模式亦適用於食飯、健身，甚至遊樂場——一個可能會慢慢被手機取代而消失的場所。

「我們今天已住在科技之中。這系列作品以空間轉換手法令觀眾抽離現實，叫人以另類視點進入電子世界。」

玩弄細節　引發趣味

「細節」是另一種與觀眾之間的遊戲——「The Roamers」（2015）恍若現代太空版清明上河圖，由一輛的士飛上太空作起點，在綿延的畫紙上填滿了一個奇幻的太空世界。畫紙上留有無限線索和玩味故事，當中滲入了不少他們對流行文化、當下社會的趣奇觀察。看似互不相干的瑣事其實邏輯綿密，拉頁的正反面如平行時空般互相呼應；當人們發現有趣細節，或會忍俊不禁，或會忍不住拍下與其他人分享——他們說靈感來自 Where's Wally，一個在他們眼中充滿互動性，卻沒有實體互動的作品。

「我們一直希望透過設計，找出自己或人類的節奏。智能

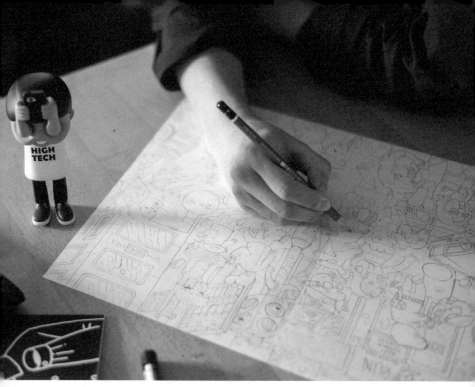

▲ 「Brian」（2017）公仔源於 Brainrental 不時被人錯認為串法相近的
　「Brian」，於是他們又發揮「玩嘢」精神，將錯就錯以此命名公仔角色。

手機等科技的出現，是一個不斷加速的進程——一如微
波爐助人極速加熱，設計進程也在 Pinterest 出現後大大加
快。『速度』是我們其中一個希望表達的主題。箇中的小
願望是如果我們花越多時間創作，觀眾也會相對花較多時
間觀看作品——而大尺幅和多細節，是達到這目的的最
直接玩法。」

抱著「透過觸摸得到的裝置與觀眾互動，會否更加有趣？」的想法，近來他們亦嘗試以實體方式與觀眾玩中互動——2021 年初的「Digital Fitness: An Experiential Gallery」藝術互動展，被他們形容為至今最「玩」的項目，延續和深化了他們一直以來對科技的思考，想像出一個人人均需要鍛煉「電子肌肉」（digital muscle），以適應科技生活的未來。

這個「強身健體」的另類展覽位於鬧市商場。展場正對往來行人的落地玻璃，令他們想起灣仔某座與健身中心對望的行人天橋。於是他們將整個展覽空間化身健身室，經過

入口的儲物櫃，會見到各式各樣專為訓練電子肌肉而設的儀器：收到訊息時手機震動，很多人會立即精神緊張，此時 OMG（Online Massage Gun）按摩槍便助你放鬆一下；呈現 Instagram 圖片的跑步機輸送帶，若感應有人走近便會加快速度，就像是為保護私隱，在有人逼近時下意識加快掃動電話螢幕的本能反應；還有各式教人如何手機不離手（如睡前玩電話）的古怪瑜伽動作，及最簡單但也最受歡迎的 Hashtag 自拍鏡，和拇指肌肉出奇發達的展覽公仔

角色 Jimmy……走到展覽盡頭，才發現自己之前所有的觀展動靜均被閉路電視拍下，暗喻在線上世界中，一切都可能變成數據被收集分析。但 Brainrental 發現人們大多擁抱這暗黑真相，或回頭找閉路電視自拍，或由被觀察者變身觀察者繼續偷窺自娛……

科技要識玩

雖然經常諷刺科技，但三子均形容自己機不離手；利用創作諷刺科技的目的不是叫人回頭是岸，只是自嘲中的一份提醒——相比起對科技有強烈意識的 90 後（他們驚訝於 90 後會利用手機功能，控制個別程式的使用時間），80 後的他們自問成長時對科技浸淫較少，相對能夠在數碼和真實模式中轉換；對相機、黑膠等需要時間投資的「玩物」，更抱著一份懷舊之情。「玩是需要付出的行為，無過程便沒有玩。我們很享受付出很多來換取收穫的感覺。不是所有東西都要 instant（即時），有時享受過程更加重要。」

「創作可以提醒我們如何『正常』使用科技，或者找到使用科技的節奏。我們是很喜歡科技的人。但科技會被淘汰，然後以另一個面貌重生，就像黑膠唱機一樣。科技是人類進步的橋樑，但在擁抱和歌頌科技的同時，我們亦希望對習以為常中的不合理保持敏銳度。而這些荒誕位，亦往往成為我們創作的出發點。」

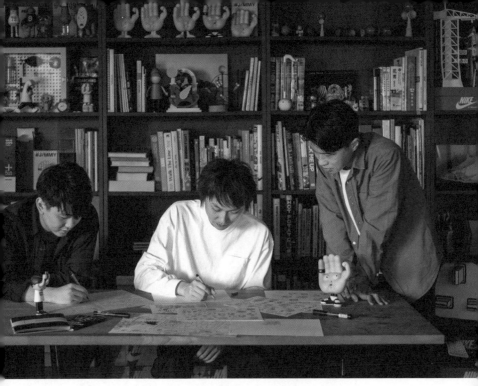

▲ 大腦出租的三位成員（左起）Chu、Kevin 和 Roger。

一句簡單的「係咪真係咁呢？」正總結了他們對於創作和
人生的態度。「教育制度令我們習慣在回答問題前舉手，
無形中令人慣性徵求他人的同意，或在發言前先在腦海中
自我設限。但其實係咪真係需要咁呢？我們會否可以有其
他可能性？」

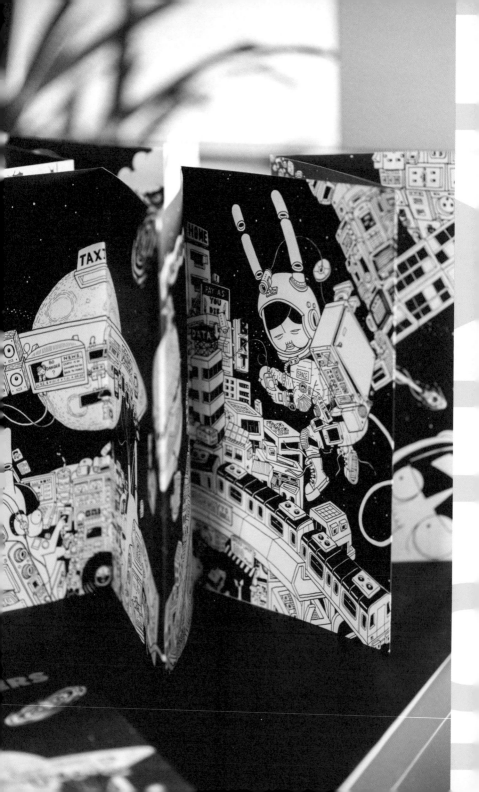

玩是我們根深蒂固的 design process

（設計過程）。每次設計，我們都會問自己

這是否好玩，能否促進人的觀察和互動？

有互動便是玩。

：

。

—— 大腦出租

? 林若曦

> 認真玩
玩無聊

! 在設計師林若曦（Alize Lam）位於灣仔藍屋的工作室，滿牆的工具和零件，暗示了一種「動手作」的設計態度。撲著翅來歡迎我們的是一隻包有和服布料的白鴿子（後來發現那是牠的專屬尿布）。當我們一行人把玩由 Alize 親手打造的各類型樂器及小玩意，這些樂器發出的叮咚聲，與鴿子不時因被忽略而發出的憤怒咕咕聲，相映成趣。

07

ESIGN×WORLD×A

手製升級再造的樂器和玩具，可以說是 Alize 設計的招牌標記。將廢棄紅酒箱變身三角琴、手風琴和尖叫雞等樂器；舉辦升級再造玩具工作坊；進行連結社區的項目活動——在汲汲於名利的社會中或會顯得異類，但她只想認真做好自己喜歡的事。

讀時裝設計出身的 Alize，一次將生活中的「雞肋」（無用卻棄之可惜）物品升級再造成為小書的創作經歷，開拓了她對時裝以外設計領域的興趣。她於是開設「認真做無聊事」專頁，一開始只是想記錄日常生活中的小想法。「如果我在生活中需要某些東西，有沒有辦法不買，改而自己動手做？」看似玩玩下，背後其實是一種反消費的可持續生活態度。

玩是無聊？

認識「認真做無聊事」，大家或會先覺得這名堂十分過癮；原來名稱源於 Alize 的成長經歷。「我在傳統家庭長大，家人均認為人生就是找份好工、結婚、生仔；自小就讀的也是重視學業的學校。但偏偏我只愛做別人眼中的『無聊事』；自小媽媽形容它們為『浪費時間，浪費生命』。」因此專頁的英文名稱，她以港式英語喚作：Waste Time, Waste Life.

在這種觀念下長大的 Alize 並沒有被擊潰，反而令她思

考：這些別人眼中無聊、無價值、無意思的東西，是否便不值得做？是否沒有賺錢價值的東西，便是無用？她在過程中所獲得的滿足感，不已足夠？

自小對家人給她的波板糖、芭比公仔無感，反而愛搶哥哥的玩具槍，將家中東西拆開看裡面的構造（然後拆完又砌不回去，結果被罵）。對她而言，拆就是玩；而這個不斷拆物的循環，亦無形中預示了她今天的設計手法。「我們總是透過『拆』來理解物件的原理。我今天做的很多設計均與『拆解』有關，牽涉一些簡單的物理原理。」

至於升級再造，亦源於她的自身經歷──畢業後首嘗自

己工作換取金錢自由，便將小時候想要而不可得的東西都買回家；結果大掃除時發現擁有一大堆不需要的東西。如果購物等於有更多東西直接送往堆填區，那我們在購物之前，是否可以有更多反思？

為了做到真正的可持續設計，她試過用家裡的月餅盒、罐頭創作；現在更透過非牟利組織，持續而穩定地接收回收物料。但這對 Alize 而言還不足夠，她希望促進真正心態上的改變──因此即使成立以來遇過不少希望購買成品的網絡查詢，她亦堅持避免直接出售，而是讓大家透過參與工作坊的體驗，理解「由無到有」背後所花的心力和過程，學會惜物。後來經歷疫情，她亦推出自家組製的 DIY 材料包，配合網上教學，讓大家在家完成整件作品。

「如果物件是由你自己一手一腳造出來，當中所建立的關係會深很多；壞了你也會知道如何修理。」

享受拆解過程

選擇以樂器和玩具作為設計媒介，很大程度源於她自小對發聲玩物的興趣。「玩具和音樂均是無須言語，也可吸引大家玩在一起的世界語言。設計要吸引人眼球，令人想做想玩，才可以吸引大家的注意力。」這些樂器設計精美，當中三角琴的構造尤其複雜，由兩個八度二十五個琴鍵組成，大家可以清楚看到琴鍵如何推倒鎚仔，敲擊不同長度

林若曦 認真玩　玩無聊

的鋁枝發聲。「這是一個超級簡化的鋼琴，希望幫助大家理解鋼琴的構造。」創作手工鋼琴，某程度上源於她知道本地慈善機構接收的棄置樂器泛濫，而這正是香港畸形教育制度下的產物。

「對我來說拆開的鋼琴，比起一部完整的鋼琴更加有趣。透過認識一些簡單的原理，或許大家亦可以對日常身邊事物多一份理解，更容易單純地享受音樂的樂趣，而不只是為了考試。」

在這個電子產品如智能手機盛行的世代，她亦有感人忽略了實體事物背後的運作原理。「當大家都在街上滑手機、滑平板電腦，甚至小朋友的玩具都變成電子，反而令我更加懷念復古玩具的簡單智慧。如果小朋友沒有經歷過簡單物理結構的『玩』，是一件非常可惜的事。」所以不論是樂器還是玩具，她均希望以簡約的現代手法呈現箇中結構，讓大家在動手做的過程中學習更多。或許正因如此，認真做無聊事工作坊的參加者，亦不乏抱有類近想法的家長及其小朋友。

動手，修補生活

她的 DIY 材料包會根據難度分為不同門檻，好讓信心不足的受眾可以由淺入手；最容易的有「尖叫雞」和「咕姑固」——後者源於她救了一隻受傷白鴿，相處時覺得牠的

▲ Alize 認為玩具的美感非常重要，因為這是小朋友美感教育的來源。圖為「六角手風琴」的製造零件，當中美輪美奐的風箱圖案，正是從藍屋的古老地磚演化而來。

走路姿態很有趣，便希望作一個呈現其動靜神髓的設計。「咕姑固」按下時除了會發聲，亦會痾出鴿糧，可說是趣味滿分。「痾鴿糧的點子來自收養的白鴿經常邊飛邊屙屎。沒有人喜歡雀屎，但這已由最初的惡夢，演變成如今我可以徒手接著牠的排泄物。希望這幽默手法，能夠令大家反思動物和衛生之間的關係。」

而最困難複雜的設計，則絕對非前述的「酒箱三角琴」莫

屬——三角琴工作坊時數長達八小時，在家用材料包自製的話，則需時一至兩日不等。「會挑戰的多是愛琴之人，如鋼琴老師，或是希望為心愛之人預備禮物的人；也遇過一位非常愛琴、自學鋼琴的男生。」

某年的聖誕節，她利用沙甸魚罐頭創作了一個手搖音樂盒。過後她收到一位太太的訊息，說希望 Alize 能夠幫忙修復一個壞了的音樂盒。事緣她丈夫是日本人，其父親曾送他一個播有日本傳統男兒節、祝福孩子健康成長的《鯉魚旗》樂曲音樂盒。老爺早已過身，男孩亦已長大成人，但媳婦非常希望能夠重新修復意義深遠的音樂盒。其實 Alize 並不是這方面的專家，但抵不住太太的誠意，便大膽一試。由了解問題、訂購零件，至最後成功修好，已是三、四個月後的事。Alize 將幾經努力重現的音樂片段發送給太太，才知道當天正是老爺的死忌。

「這是一個很有意義的巧合。原來我做的事會令人萌生將壞了的日常物件維修，延續其生命的想法——原來維修的意義是這麼大。」縱使維修永遠比消費難，但她也希望大家能夠更加珍惜身邊的事物，以維修代替丟棄。

「其實比起大家買我的產品，我更希望大家能夠因著我做的事獲得啟發。畢竟在香港的教育制度下成長，靈光啟發的機會實在不多。」

別人不能告訴你怎樣玩。小朋友拿著一件玩物，思考轉化成玩的行為，這便已經是設計。

：

。

。

—— 林若曦

? | # 黑體設計

> | # 在桌遊中
反思消費

! | 一談到桌上遊戲（桌遊），大家可能會想起「大富翁」。
但其實近年市面上的桌遊五花八門，更出現專為桌遊而設
的樓上咖啡室——桌遊作為遊戲的魅力，似乎已超越朋友
間聚會活動的領域並不斷升溫。

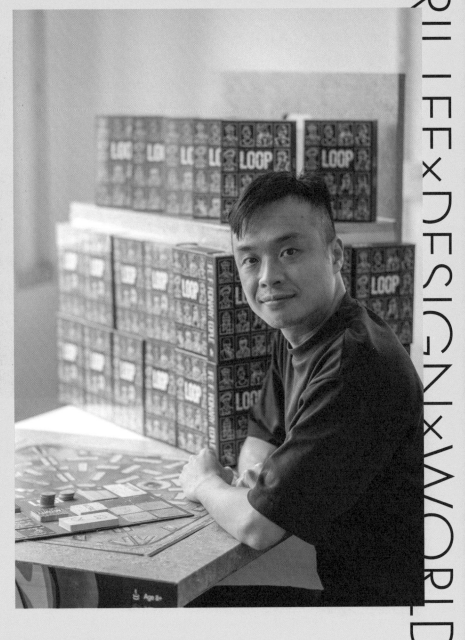

對於設計師李翊呈（Cyril Lee）而言，桌遊更加是誘導設計中經常談及的行為改變（behavioral change）的絕佳媒介。「當桌遊與嚴肅遊戲（serious game）結合，能夠長期維持受眾的專注力，是一種非常有效的教育工具。」

Cyril 和大部分的香港男生一樣，日常生活均離不開遊戲和打機。但由「玩家」成為「遊戲設計師」，中間還是有一段相當迂迴的路——工業設計師出身的他，曾在香港知專設計學院社會設計工作室擔任研究員，其中一個研究題目，是為香港長者設計防止在浴室滑倒的設備。「當時的前設是先做一年調查研究，再以一件產品設計作總結。但調查結果卻顯示，長者容易滑倒是因為浴室濕滑，濕滑是因為地面堆滿雜物阻礙通風——這結果令設計『多一件東西』來防止滑倒的前設，變得本末倒置。」他見過長者廁所堆滿特價廁紙，又或者將四、五個用完的洗頭水樽放在地下——這行為可以怎樣改變？參考不少文獻後，他發現嚴肅遊戲是一種非常有效的行為改變工具，進而越挖越深，一頭栽進遊戲設計的深坑。

玩也可以嚴肅

遊戲是一種有規則和組織的活動，以娛樂為目的；而嚴肅遊戲在此之上，亦希望帶出一個富教育性的訊息或結果。「兩者在設計過程最大的分別，是遊戲永遠以樂趣為出發點，規則往往順應玩家的行為本能；但嚴肅遊戲則相

反，將『行為改變』作為遊戲的主要玩法和樂趣所在；玩家需要先『付出』（改變本能行為），才能『收穫』樂趣。」嚴肅遊戲除桌遊以外亦有電子遊戲，如元老級經典「Darfur is Dying」，這款二千年代的 flash game 讓玩家扮演無家可歸的蘇丹 Darfur 地區難民，從而體會當地數百萬人流離失所的苦難，了解戰亂、童兵等背後連串互為影響的問題根源。

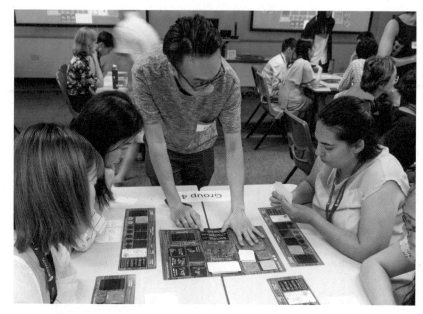

▲　嚴肅桌遊讓玩家在與對手和遊戲系統互動之中，深化對社會議題的理解。

「傳統教學是單向的知識傳遞，學生沒有發問和討論探索的空間，只能接受和死背正確答案。但嚴肅遊戲是一個沒有答案的遊戲系統，系統根據玩家的參與給予回應，在不斷互動的過程中深化對事物的了解。這正是我愛上設計嚴肅遊戲的原因。」他甚至說，現在的他更愛設計遊戲，多於玩遊戲！

現代桌遊的歷史相對短，只有二十多年；而當中嚴肅桌遊的歷史更短至只有十多年；如何平衡遊戲中的娛樂性

和教育性，是許多遊戲設計師仍然摸索中的命題。「這亦是許多嚴肅遊戲設計公司無以為繼的原因。一個比較有名的特例是 LEGO® 的 Serious Play®，在團隊合作中訓練創意解難的技能——但相比起遊戲，其實它更偏向是工具。我希望自己的作品以好玩的『遊戲』為前提，同時打破坊間對遊戲多是魔法、飛龍和地窟（如「Dungeons & Dragons」）的定型。」

嚴肅遊戲在 Cyril 眼中是一種黑色幽默，許多現實生活中的問題均可以透過遊戲調侃。一如前述的長者浴室問題，表面上是囤積行為，背後其實亦是消費模式習慣的反映——為什麼我們總在見到「買一送一」之類的減價口號，便忍不住買了不需要的東西？（Cyril 稱之為市場商家的心理把戲）鎖定了消費模式這個極為「香港」的主題後，Cyril 足足花了五年時間，設計出「碌」（「L.O.O.P.」）（Life Of Ordinary People）桌遊，並透過 Kickstarter 眾籌成功，在 2021 年底正式推出市場。

玩中的黑色幽默

在「碌」，二至六名玩家可以分別扮演政治家、廚師、演員等二十多個角色。不論角色為何，目的均是在日常生活中的「工作」、「購物」和「消費」中取得平衡，獲取快樂。最快樂的玩家將會勝出遊戲；相反當你購物太多、消耗所有資源破壞地球生態，所有玩家便會一起 game over……

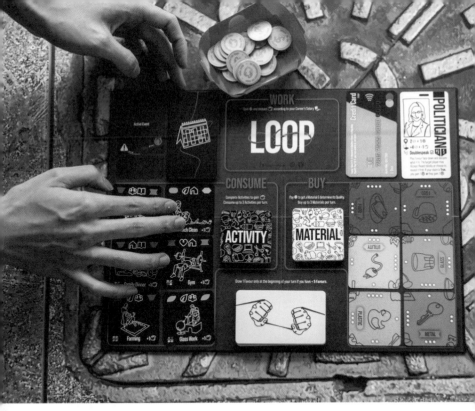

▲ 「碌」的遊戲設計，希望叫人反思「工作」、「購物」和「消耗」之間的
　循環。

遊戲名稱「碌（loop）」正好反映了我們「庸碌」人生中
的死局：購物或消費能夠賺取快樂，但當金錢耗盡，你需
要不停工作，而這將會降低快樂指數；過程中你或會忍不
住向「萬惡」的信用卡伸手，但那只是另一條循環往復的
不歸路⋯⋯這一切均與現實中的「loop」如出一轍。那玩
家可以怎樣跳出這困局？答案正正是永續消費及生產模式
（即聯合國提出的永續發展目標第 12 點）；同時遊戲亦鼓
勵大家訂下人生目標，並儘量做到目標和行為合一。

「整個遊戲的主旨，是我們作的每個決定背後，均需要有一個與目標一致的原因。」Cyril 說道。

除了加入一些如「信用卡」的幽默元素增加遊戲趣味，Cyril 亦特意花了大量心思打造三十五張事件卡，每張卡講述一個消費行為背後的心理把戲，以深化玩家對資本主義下消費模式的認知——如「Pain of Paying」談的是信用卡的出現，如何減低現金花費的心理成本及掙扎，無形中鼓吹消費；「Diderot Effect」則源自法國哲學家 Denis Diderot 在得到一件精美紅袍後，開展一連串的後續消費，只因他希望家中物件能夠襯托這件袍的美麗；還有「A Diamond Is for Business」，調侃鑽石品牌 De Beers 如何透過史上最成功的廣告企劃「A Diamond is Forever」，將無價的愛以鑽石量化，不但改變了千千萬萬訂婚男女的行為，亦造就了一個每年逾六百億美元生意額的行業。

Cyril 形容：「『碌』特別的地方在於如果隨波逐流，你一定會輸，但又會輸得很開心。」他計算過，完成所有遊戲情景約需四十小時。如果不想與集體競爭，亦可以選擇個人遊戲模式：遊戲附設的互動式漫畫，會隨玩家選擇而出現不同故事線和結局，可帶來額外二十小時的玩樂時光，亦切合疫情下的社交距離需要。

小遊戲，大學問

Cyril 形容遊戲設計是數學（概率）、藝術（故事和插畫）和設計（宏觀思考議題）的結合，而這些均與他的嗜好和專長一拍即合，令他義無反顧地栽進嚴肅桌遊的大世界。他更因此而結識了香港為數十多人的桌遊設計圈子。「他們大部分均是獨立設計師，當中不少更贏得國際獎項。眾籌文化是促進桌遊文化興起的一大原因；事實上約三分之一的眾籌金額均來自桌遊。」

現時「碌」的買家以歐美受眾為主，遊戲亦獲香港科技大學環境及可持續發展學部採用為教材之一，讓每年超過四百名的學生，在遊戲中體驗可持續生活模式的重要。緊接著「碌」的面世，Cyril 亦已著手設計下一個桌上遊戲：「碌」以社會議題為出發點，下一個遊戲「Qloxx」則嘗試以遊戲機制為本，透過「連結」（connection）和「障礙」（obstruction）元素，令玩家在棋類對決中探討腦退化症議題。

「不論是早前在社會設計工作室，還是在啟民創社（從事社會創新設計項目的機構）所參與的研究工作，均是圍繞腦退化症。我亦覺得以一個『用腦』的遊戲，來討論如何防止腦退化，是一個頗有趣的結合──玩家透過遊戲認識腦退化症的同時，亦可順道預防腦退化。」現時遊戲的完成度約為 50%，Cyril 會在寄出「碌」予買家的同時附送「Qloxx」測試版，邀請玩家與設計師一起共創遊戲。

▲ 在「Qloxx：洪水再臨」，海平面上升令下水道老鼠失去生存空間，引發
一場人鼠大戰。

受惠於近年桌遊興盛的氣候，Cyril 說有不少桌遊相關項
目正在洽談之中；而他亦希望透過這些工作，為遊戲「正
名」。「遊戲不是陋習和不務正業，亦不只是放工後放鬆
的工具。玩是動物學習和理解事物的一種重要方式——
幼獅亦是透過打鬧，來訓練獵食技巧。為什麼反而人類要
看輕『玩』呢？」

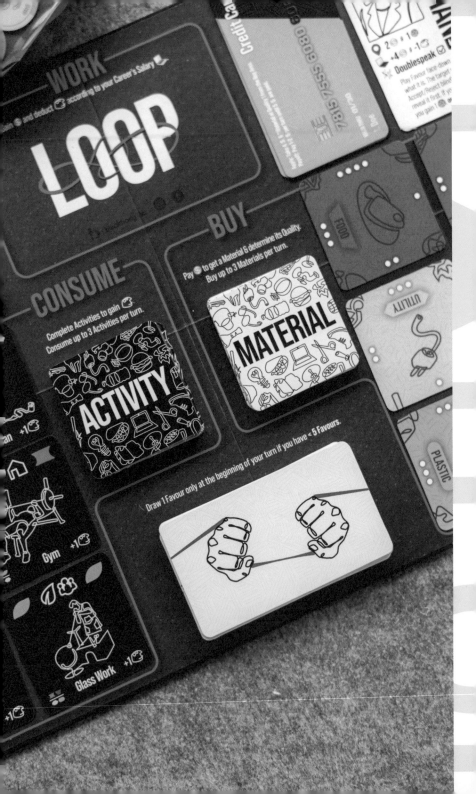

LOOP

WORK
Gain 💰 and deduct 💰 according to your Career's Salary 💼

BUY
Pay 💰 to get a Material & determine its Quality.
Buy up to 3 Materials per turn.

MATERIAL

CONSUME
Complete Activities to gain 🎨.
Consume up to 3 Activities per turn.

ACTIVITY

Draw 1 Favour only at the beginning of your turn if you have < 5 Favours.

Gym +1🎨

Glass Work +1🎨

Doublespeak
Play Favour face-down what it is. The target Accept/Reject blind reveal it first. If you you gain

：
缺乏溝通和認知是很多社會問題的根源。
遊戲可以令我們以一種不那麼嚴肅的
態度，探討一些嚴肅議題。

。

—— 李翊呈

PLAY W
O
SUR-
ROUND

第三章

玩出→空間

孩子有三位教師：長輩、朋輩，
以及他們身處的環境。
——意大利教育家 Loris Malaguzzi

> 邊歇邊玩
連結社區

! 玩樂和社區設計，設計師可以怎樣將兩者結合，令玩成為連結社區的線索？我們所身處的社區空間，反映了人的什麼內在需求？社區除了是平日出沒的地方外，還可以有什麼可能性？樂在製造社區設計及研習所（樂在製造 Making On Loft）以「好玩日日」展覽為契機，在灣仔社區進行了一場以玩樂連結社區的在地實驗，將茂蘿街七號公眾休憩空間搖身一變，成為一個為灣仔度身訂造的玩樂公共空間。

09

ESIGN × SOCIETY × M

樂在製造一向從事社區創意項目，主張以實證為本，為項目提供扎實的在地根據。這次為「好玩日日」展覽打造互動裝置，他們亦延續這種科學精神，在灣仔社區作了不少研究和觀察。樂在製造研究顧問吳伯風（Paddy Ng）指：「大家對灣仔的印象多是人多密集，但原來灣仔 2016 年的常住人口只有十八萬（十八區中人口第二低），卻每天有超過六十萬的流動人口。」正是這些跨區上班返學的人，構成了灣仔區的日常風景。樂在製造團隊在地觀察超過一百小時後，如此勾勒出茂蘿街七號一日的軌跡：早上白領和藍領上班前，到這裡拉拉筋、吃早餐；中午會有接放學的家長，和孩子到此午膳；下午時分，附近食肆的休場員工前來休息片刻；黃昏時候，從補習班放學的孩子又會在此放電。全日不同時間，亦間或有外傭、退休人士或過路人，到這裡短暫停留，休息一下，玩一玩電話……

如此這般，茂蘿街七號公共空間的形象便立體起來：它在社區中是一個歇腳點的存在，需要一個歇腳點的玩法。

灣仔需要歇一歇

Paddy 說，過去大家對「玩」的認知，不外乎是踢波行山做運動，或花錢消費換取快樂的「文化消費」；公共空間，用來嘻哈去玩；公園？設施老化，是老弱婦孺才會去的地方——我們多久沒到過那些開闊且免費的城市空間？

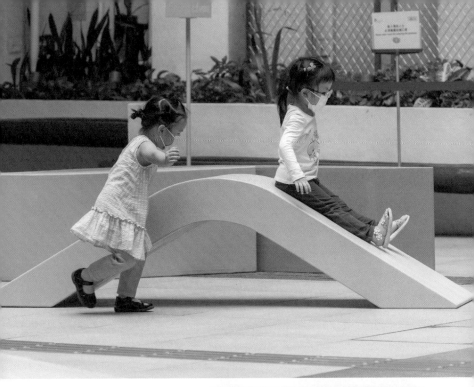

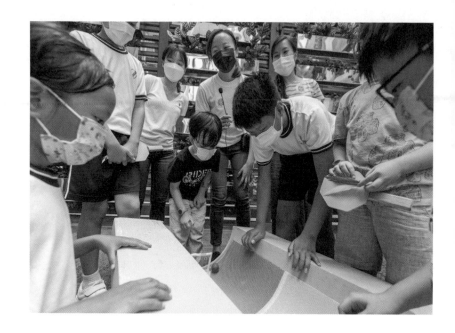

「疫情的出現是一個有趣的轉折。你會見到有人將公園當成健身室，在柱位拉筋健身。對『歇一歇』的空間需求，在疫情後亦特別顯著。」對室內空間的衛生疑慮，令午飯時間到戶外坐食外賣的空間需求大增。這種新需求，加上對灣仔區的社區構成和公共設施分析（大公園早已存在，無須重複資源），亦再一次肯定了他們打造「短時間使用的中途駁腳點」的想法，期望以公共裝置打造出一個「一息間的場所營造（place-making）」。

最後他們根據遊樂設計的學術定義，將玩由主動至被動的

程度，在空間設計上分為三個層次：玩動、休憩、閒息，以滿足不同用家的需要。但想法也需要實驗實踐才知道是否可行，所以他們特別先後在灣仔藍屋和秀華坊進行社區試玩；又以聚焦訪談、收集用家使用習慣數據等方式，務求令遊樂設計的結果，更貼近玩家（灣仔區居民）的真正需要。

與時間、用家共融

當中他們特別重視玩的時間性。「即使是同一件玩物，在不同時間，用家對它也會有不同的需要。空間的使用亦有時限性：早上上學時間不會有小朋友在此跑跑跳跳；食肆員工亦不會在午飯時間出現。因此即使是同一地點同一玩物，我們亦希望不同用家在不同時間，均可以自發產生如何使用的想法。」

佔據整個茂蘿街七號公眾休憩空間的「敢動換樂——歇腳遊玩場」互動裝置，由不同的部件組成，玩家可以自由組合，創造出屬於自己的玩法——團隊認為最簡單的幾何形狀，最能夠激發「無限組合」的創意，因此你會見到倉鼠圈般的圓形管道形狀，也有波浪形裝置散落其中；「這裡沒有一條直線！」Paddy 說道。現場所見，有小朋友會推動細小部件，將它們整合為平衡木、搖搖板，甚至猜皇帝用的站台。

「設計時我們已儘量預想不同的玩法，但也心知我們怎也不會及小朋友有創意！」事實上，這些遊戲亦是團隊事前到灣仔區學校進行工作坊，與一眾小學生共創的成果；展覽期間，這班小小設計師更親身到現場分享其設計。

玩的其中一個難處，是大人有大人玩，小朋友有小朋友玩，很難做到真正的共融。「這其實是預期中的結果。小朋友玩時，大人有時都想玩，卻會感到尷尬不好意思。大人亦往往根據造型顏色，判斷這是否『細路仔場』。因此我們在設計上儘量令設施多元化，例如集中規劃小朋友放電的位置；又在適當的地方加入靜態元素，起碼令雙方願意共存在一個空間。」

共處自在地玩

透過一種較友善的空間配置，令不同的群組均願意在空間停留，同時儘量令「被動的參與者」和「觀察者」——如陪小朋友來的外傭姐姐——也參與其中。「有大人見到小朋友玩得那麼開心，事後待人潮散去，也忍不住自己落場試玩。」

他強調，行為改變（behavioral change）非大家想像般簡單容易，他們不敢奢望立刻令跨界別人士一起玩，而是希望以一種「非入侵者」的方式介入，在不令原有空間使用者不自在的情況下，鼓勵不同的人進出、跨越和共存。

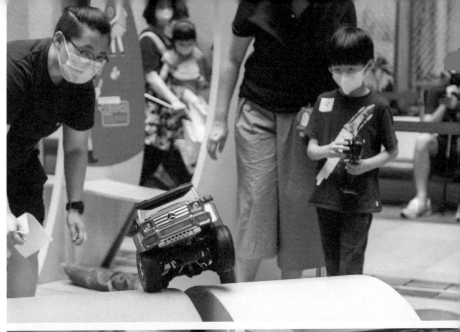

除了如遊樂場般的大型空間裝置，他們亦同場主理一系列的工作坊，主題包括遙控車、平衡車、瑜伽（親子和成人）及由種族多元小學生自創的遊戲；刻意透過多元化的工作坊主題，進一步連結所在的社區群體。

「希望這次透過玩樂連結社區的限時在地實驗，能夠為往後規劃長期空間設施，帶來一些智慧和經驗。」

玩作為手段

對於經常策劃社區文化項目的 Paddy 而言，令人輕鬆、快樂地「玩」，是最有效令各持分者破冰的手段。「功利自私是人的天性。當我們需要協調不同持分者的利益，怎樣才可以令他們不單止不打架，還願意坐低一齊傾？用『玩』先行破冰，便更容易進行之後的建設性對話。」

那他本人又是否愛玩？他坦言：「如果不是以前的教育制度，我應該會玩得更開心！」在他眼中，「貪玩」亦是設計人的特質。「我們任何時間都玩緊，認真做研究時也在玩。」當中亦包括製造的過程──「歇腳遊玩場」大大小小的藝術裝置組件，全都是由他們的年輕創客團隊一手一腳打造，身體力行「樂在製造」的精神，支持本地生產。就連裝置流動車內供大家自由取玩的玩具，亦是親自手製！

自己動手造、落場玩，就是玩的最大體現。

我們希望打破玩等於文化消費的想法，

令大家領略玩其實也是交流和溝通，

可以有多種形式。

—— 吳伯風

> 大人 × 小孩
一起玩的空間

! 說起玩，許多人均不自覺認為小朋友和大人的「玩」，是
截然不同的兩回事——兩者在各自的領域發生，互不相
干。但如果將雙方的玩連結在一起，讓大人參與小朋友的
遊戲，同時讓小朋友從大人的視點一起玩——玩的面貌，
又會產生什麼變化？

10

SIGN×SOCIETY×PA

DESIGN GROUP

當 PAL Design Group 設計董事何宗憲（Joey Ho）談到他與玩相關的室內設計項目，第一個反應是：「我們不夠認真看待為小孩而設計的空間！」Joey 及其公司一向主力從事酒店、旅遊相關的項目，共通點是全都從大人的角度出發，潛台詞是叫小孩「適應」大人的空間習慣。「大人做咩就跟住做啦！」所以當遇上一系列以小孩為對象的教育設計項目，他便視為一種饒有意義的思想轉換。「這是一個尚待發掘的領域，很需要設計師的參與；但我們亦因此可以較盡情地自由嘗試新的東西。」

對小孩要認真

當中香港 SPRING Learning 教育中心，可說是這一系列實踐的頭炮。在這個約七千五百平方呎的教育中心，設計師利用雙重視點（dual perspective）手法，一方面尊重兒童對於「玩」的童心和需要，亦從大人（家長和教育者）的角度出發，將大人包括在整個玩和學習的過程當中。結果？詢問處附有梯級，讓孩子站高參與大人們的對話；功能齊全的煮食枱亦設有可拉式踏板，讓孩子站高，親身體驗在電子爐前煮食的感覺。「當我們認真對待孩子，不只是讓他們『扮玩家家酒』，孩子自然會感受到當中的差別，也會玩得更認真，更有自信。」孩子為了長大，本能地從大人身上學習；而透過設計增加觀察共處的機會，便大大方便了這進程。

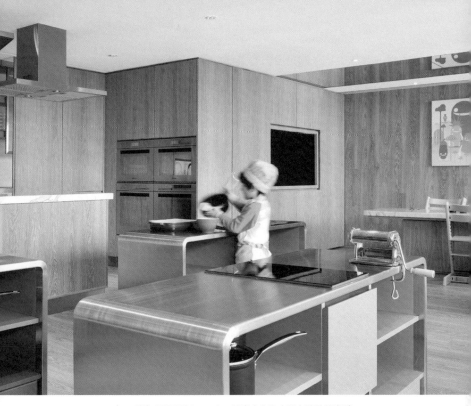

▲　香港 SPRING Learning 教育中心為小朋友設計的廚房。

在 Joey 手中，空間便是玩的一部分 ── 從來小孩都是跟
著大人走進大大的門，但在這裡，他們可以經小朋友專用
的矮門自己走進課室，感受獨立自主；課室的牆更連接
滑梯，讓他們玩著進出自如。小朋友最愛的樹屋，則一反
坊間以樹木造型設計的慣常做法，以幾何手法簡化樹屋形
態，無形中亦拓闊了孩子對事物的想像空間。

「每個小孩都是不同的個體。客戶（教育者）提醒我們作為

設計師，應該從孩子的角度去看這個世界，想像多樣的可能性；很多大人角度的刻板印象——女仔玩公主遊戲、男仔喜歡英雄角色，只會抹殺了他們的可能性。」

將生活細節變得好玩

Joey 認為玩對孩子而言是十分自然的存在，可以幫助建立自信、個人想法等多方面的發展。「玩非常重要，但我們不是將學習空間變成遊樂場，這是一個錯誤的等號；我們是想讓孩子知道，所謂的學校和課室，其實都是一個適合他們玩的地方。」這想法令他們打破了「我現在要設計一個很好玩的遊樂場」一類的空間規範；而是嘗試從每個細節著手，從孩子的角度出發，思考對他們而言怎樣才「好玩」——因為當日常每事每物均好玩過癮，對孩子而言便是最好的學習場景。

「學習不只是局限於班房——All the little things matter（所有細節均十分重要）。當我們的設計照顧到每一個行為，整件事串連起來時，便可以打開更多想法，提供更多可能性。」

如專為兒童而設的換鞋區，訓練他們的自理能力。又如我們日日做的洗手——小朋友愛玩水，但不願洗手；Joey 便將洗手變成遊戲，將不同大小的圓盤組成一個巨型洗手噴泉，既歡迎不同高度的小朋友使用，亦令最愛玩水的大人

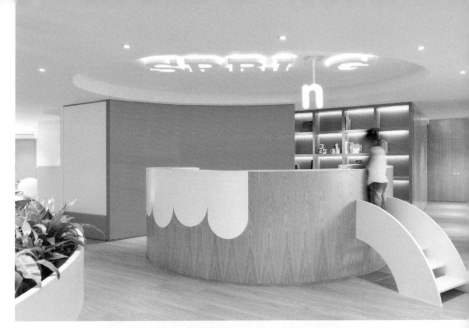

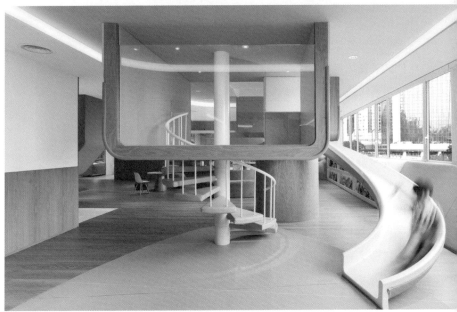

▲ 香港 SPRING Learning 教育中心富玩味的設計空間。

小孩歡樂滿分。這份「玩水」的童心亦延伸至他日後的教育設計項目——在澳洲 NUBO 車士活兒童藝術中心，水槽外形仿似雲朵，配上觸控感應器，伸手水花即如雨水般潺潺落下；在印度 SIS Prep Gurugram 學校，水經大象長長的鼻子傳送到小孩手心；在深圳 52Arts 美藝天教育中心，水則是從天花伸延的水道，由水桶從天而降⋯⋯

拓闊對玩的文化理解

Joey 相信，空間和設計語言可以促進玩樂，更加可以促進學習——玩樂和學習，兩者並非相互排斥的存在，而是相輔相成。「在不同地方設計，需要處理不同地方對『玩』理解的文化差異。在華人世界，玩往往是一種獎勵——你乖，所以賞你玩；而在西方，你日日玩都無問題！所以我們的澳洲項目便嘗試將亞洲人擅長『學習』的特性，和澳洲擅長『玩』的文化結合；告訴當地人：玩的時候，其實也可以同時學習！」

位於澳洲悉尼達一萬六千平方呎的 NUBO 室內遊樂場，空間設計得如同一間別墅，有游泳池、地下室，也有餐飲區。Joey 笑言，這遊樂場看上去沒什麼好玩的東西，孩子們只是走上走下，卻玩得樂而忘返。他說最特別是為小朋友打造了一個居高臨下的「氣球」空間，大人難以進入，小孩可以入內停一停，享受「你捉我唔到」的滿足感。

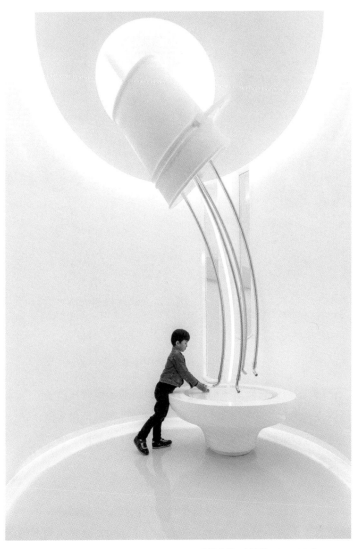

▲　深圳 52Arts 美藝天教育中心內，水由天而降的水槽。（攝影：Dick Liu）

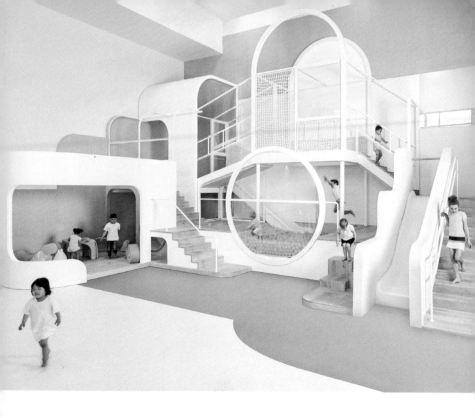

「玩有動態，也有靜態；有群體玩樂的時間，也有讓孩子慢下來、消化的空間。客戶本來從德國訂了很多巨型長滑梯。但我跟他們說：crazy play 一個便夠了，其他的，退了它們吧！」

那如何寓玩於樂？工作人員會不時出現與孩子一起唱歌、講故事；也有一間非一般的「工作室」，小孩可隨時入內進行自己的小小工作坊，把玩桌上各式各樣的道具和玩物。「香港人很喜歡參加工作坊，但大家會期望一個結果，

希望完成工作坊後可以將成品帶回家。但其實玩不需要 achieve（成就）什麼，也不是一個固定的課堂。在這裡，你喜歡隨時入去玩一輪都可以。」

解決問題的空間

透過設計打開人們的想法（mindset），改變人對遊樂場的理解，除了設計師本身的識見能力外，與客戶溝通、了解他們面對的問題亦非常重要。而其中一個 Joey 最需要克服的問題，是如何令大人真心誠意參與在小朋友「玩」的過程之中。

◀ 澳洲悉尼 NUBO 室內遊樂場設計就像一間有地下室、有泳池的別墅。
▼ NUBO 內的長滑梯（兩相攝影：Michelle Young，Amy Piddington）

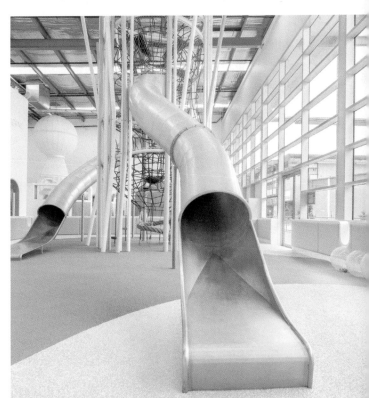

「早在設計香港 SPRING 時，客戶便向我們埋怨：怎樣才可以令家長別再找外傭姐姐接送、陪上堂，自己也親身到場參與？」解決方案是劃出一大片空間作咖啡廳，進行「大人的玩意」——這在寸金尺土的香港，絕對是非一般的做法。

「要孩子玩得放縱開心，大人一定要在場，兩者是互相依存的存在。但傳統的兒童中心往往嘈吵雜亂，很多家長均不享受這過程，抱著『我只是來照顧小朋友，我是來作陪』的心態；相反若空間令大人感覺舒服，他們自然會希望留下享受自己的時光，認識其他父母，大家一起吹水交流湊仔經，從而慢慢改變大家的行為和心態。」

或許雙重視點設計的最終目的，是令大人和小朋友均盡興而歸，增進家長和小孩之間的「quality time」。在 Joey 設計的北京藍色港灣兒童活動中心，有模擬媽媽肚內環境的嬰兒水療室，讓家長和嬰兒一起放鬆按摩。他亦特別將嬰兒爬行區的高度提升，令家長由過去只見到嬰兒爬行的背影，變得可以與他們對望，增加家長對這些「成就解鎖」時刻的參與感。

對 Joey 而言，設計師「解決問題」的角色不單純是討好客戶／設計對象，而是以他們的需要為出發點，然後找方法啟發、產生新的化學作用，進而打開新的可能性。

「設計講求的不是風格，而是你的 design intention（設計目

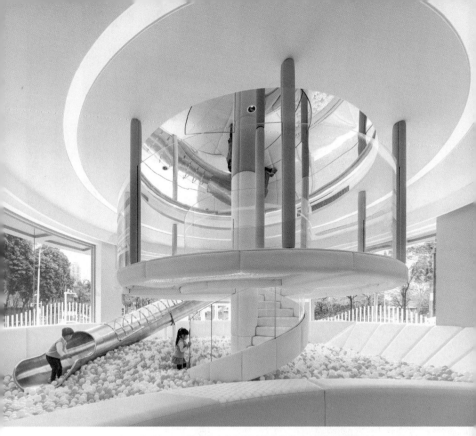

▲ 深圳 MEIYI 英皇兒童藝術學院的遊樂空間（攝影：陳彥銘）

的）。在 MEIYI 英皇兒童藝術學院，我們以黑白灰為主調，利用物料和光影手法，將小朋友學美術的地方設計得像博物館一樣。因為當世界太多資訊，便更加需要純粹而簡單的環境讓小朋友靜下來。與其說放電、攞嘢哄小朋友，我們更加應該將他們的精力引導往好的方向發展──我們尊重小朋友的空間，如同尊重大人的一樣。」

：

很多坊間的兒童玩樂設施均設計得過火，像 junk food（垃圾食物）一樣令人感覺甜膩又高卡，結果便有「唔好玩咁多」的負面觀感；但其實我們亦可以玩得健康而低調。設計得好的玩樂環境不但幫助小朋友，亦幫到大人——玩不是 junk food，而是營養！

—— 何宗憲

。

ONE BITE DESIGN STUDIO

> 運動場
> 跨代玩樂

! 「玩是 Necessity（必需品）。」One Bite Design Studio
聯合創辦人梅詩華（Sarah Mui）說道。對於不少在香港
土生土長的人而言，「玩」等於落街與朋友耍樂、去天台
運動場打波的回憶。但隨著年月洗禮，不少社區遊樂設施
均變得殘舊老化。近年 One Bite 便與社區商場營運管理
者民坊聯手，利用設計將一連串社區運動場翻新，賦予更
多元的跨代活力和玩樂可能。

11

SOCIETY×ONE BIT

STUDIO×SARAH×DESIGN×SO

DESIGN STUDIO×SO

「我們接手時，有的籃球架連網都破掉了。我們經常談健康生活，但這亦需要社區設施的配合。在健康生活的場景，這些天台空間能夠扮演什麼角色？」Sarah 團隊認為，天台空間可以成為活化和連結社區的切入點，將不同年齡的人帶回公共生活之中。

在 2019 年完成翻新的啟業運動場，是這一系列努力的頭炮。新啟業運動場面世後叫好又叫座，接下來青衣長亨、屯門兆禧、將軍澳明德，一個接一個地推出，每每皆以色彩鮮艷的環境圖像設計和不拘一格的功能佈局，為社區帶來耳目一新的新鮮感，甚至吸引區外人士特意前往「打卡」。

幾個項目的共通點，是皆缺乏直達天台的升降機和電梯（除了明德有一部升降機）；對上了年紀的人士而言，尤其缺乏到訪球場的誘因。「這年代建成的商場，往往將運動場設於天台，但在硬件問題和日久失修下，漸漸被人遺忘——但其實『玩』亦可以在天台發生。」

天台空間探索

Sarah 稱，建築界視天台為「第五立面」（fifth elevation）——人們習慣關注建築的正、側、背面，但今天大家都在看的 Google 地圖，代表了一種由上而下的城市視點，揭示了天台的趣味和潛力。

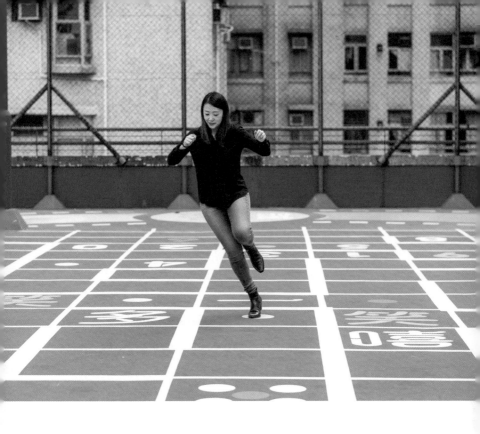

這天我們身處的兆禧運動場，低矮的商場被周遭住宅環抱，居民從家中窗口往外看，便會下望這天台運動場。這情況在明德和啟業亦一樣——啟業有四分三是有蓋運動場，四分一則被附近民居所遠觀。「這解釋了為什麼我們採用一些較誇張的顏色和圖案，為附近的人帶來一種視覺上的改變，令他們覺得：這地方幾正喎，不如落去行下玩下？」

但天台空間亦有它的限制，例如結構上不能作出加建，難以由根本重整球場；團隊便轉而從平面設計入手，以顏色和文字散發正能量。例如在兆禧，以諧音的「笑嘻」作為設計主題，希望大家「來到都識笑，來到都識玩」。「翻新前的球場實在太灰沉，所以我們在這裡放了特別多的『爛gag』，如在跑道寫上『開 turbo』鼓勵人跑步；或者以幽默語調提醒人注意車速，令大家能夠以輕鬆心情享受這合家歡場所。」

這些改建項目散佈香港不同地區，Sarah 笑言她們每到一個新地點，首要任務是查看該社區的 Facebook 群組。「如屯碼牛牛，他們十分緊貼社區情況，會說為什麼會出現了圍板？為什麼裝修了這麼久？這幫助我們了解大家對運動場的即時反應，不論是喜歡或討厭的原因。」她形容，這些群組是一種與附近居民直接連結的渠道。在設計初期、建築期間甚至落成後的意見收集，均幫助他們思考如何做得更好。

跨代共融的玩

細心留意的話，會發現兆禧除了置中的籃球場位置外，外圍亦劃有緩步跑徑及玩平衡車的空間，打破了過去公共運動場單一功能的做法，吸引不同用家使用。入口當眼處的「格仔場」，更鼓勵用家發揮創意自由耍樂作 free play。「我們希望將不同群組、跨代的人帶到一起玩、同步玩。」

「公共空間是一個讓不同年齡人士相遇的地方。對於小朋友，接觸老人或成年人對他們的溝通成長非常重要；對老人家而言，見到小朋友亦能夠促進他們的健康。」

這「跨界」做法早在啟業開始。當時團隊曾擔心球場地方不大，在外圍另劃緩步跑徑，會否帶來空間不足的問題？「但其實在使用的過程中，當大家注意到不同用家的存在，均會格外留神。」她們又在戶外空間加入體適能設施，增加年長人士使用的誘因。Sarah 形容，啟業從過去「老人止步」，變成如今老人家會特意上去晨運，假日更聚集了不同年齡的人使用。

共融不單是跨代，也需要跨性別。運動場向來予人男性主導的印象，但其實鬥波的亦不乏女將。有見台灣近年出現女性友善運動場，在客戶的建議下，One Bite 最終在面積較小的明德運動場試行一場改變性別定型的實驗，以結合柔和及中性色彩的混搭手法，及加插更多方便拉筋的設施，令運動場空間更加男女皆宜。

「共融空間的實踐在香港仍然屬於起步階段，每個項目對我們而言均是一場學習和推進。如何在顏色上令老人家觀感更舒服，如何令大家真的去打波而不只是打卡，甚至小至選購較耐用耐損的顏料，這些我們均需要不斷嘗試和學習。」另一個挑戰，是如何滿足多元參與和死忠波友的專業需要。她亦特別強調，除空間設計以外，場地管理者不斷舉辦的各類型活動，亦是拉近不同用家、保持場所活力的重要元素。

將玩帶到公共

Sarah 形容在所有的 One Bite 項目，玩均是一個過程；她們更加以「Play is a Necessity」作為工作室宣言，主張一種多變而適應力強的玩樂態度。對於長年以來工作室進行的社區、共創以及參與式設計項目，她說首要條件均是要「have fun」。「我們不應該將玩局限為小朋友的事，不同年紀的人其實都應該玩。但香港習慣將玩儀式化、過度著重安全，結果令玩流於公式。其實玩應該是很即興的事，

一如小朋友見到石仔便會跳。令我們最高興的，是見到用家以自己的方法去玩。」難怪她們亦不時在運動場中加入 free play 元素，鼓勵自由即興玩樂；而一些與用家共創的設計元素，如北禧運動場出小朋友畫的香蕉畫，則可以透過一個好玩的參與過程，大大增加用家對場所的歸屬感。

她回想一次與賽馬會社會創新設計院合作的共融遊樂空間工作坊，一班年輕人和長者的爭執令她印象深刻——年青人想要一個黑色有型的公園，長者不喜歡；長者想每日跳舞，年輕人則嫌音樂太吵。經調解後發現，原來年輕人想在暗的環境與朋友交談；長者跳舞音樂聲浪大，是因為他們的聽覺不好。「玩從來都會爭玩具，社會亦不應該避免衝突，因為衝突是令雙方理解大家的契機。在工作坊的個案，如果我們將靜態和動態空間分開、根據用家的生活習慣劃分不同的使用時間，會不會便能夠解決雙方的分歧？唯有了解背後的原因，才能夠運用創意找出合適方案。」如何達致真正的跨代共融，亦會繼續成為 One Bite 未來在西營盤海濱公園等項目的課題。

她預言，面對香港越來越狹窄的居住空間，在健康生活的前提下，未來我們將會需要將部分私人生活——如玩樂——轉移到公共空間發生；公共空間將會成為我們生活空間的一部分。

「如何將『私人』帶到『公共』，將會是未來城市發展需

要面對的問題。聽上去有點悲哀，其實這代表了一個機會——我們的公共空間很多，公園、天台，甚至天橋底和商場，我們應該如何在這些空間中玩，play with these opportunities（把玩這些機會）？」

⋯⋯
我覺得每天做設計都在玩，因為設計沒有公式，而這亦是設計好玩的地方。設計需要人不斷認識新事物，不斷打造自己的遊戲規則。可以說，設計與玩是一致。

。

—— 梅詩華

> 好玩校園
> 空間大改造

! 著名意大利教育家、Reggio Emilia 教育法始創者 Loris Malaguzzi 曾經說道：「孩子有三位老師：長輩、朋輩，以及他們身處的環境。」孩子能夠在富啟發性、切合他們發展需要的環境中茁壯成長。而環境作為孩子的「第三教師」，如何能夠透過設計促進玩樂及自主探索，為孩子提供最佳的生活學習場景？建築師黃澤源（Edmond Wong）和教育家朱子穎共同創辦的「第三教師」（The Third Teacher），正是以此為努力方向，希望不論貧富，每位香港學生均擁有自己的「第三教師」。

12

SIGN×SOCIETY×TH

THIRD TEACHER×DE

Edmond 畢業後，特意選擇在以學校為主要項目範疇的建築師樓任職，令他累積了不少校園設計的經驗。後來開設自己的設計工作室，不時從事與學校相關的創意教育工作，更在機緣巧合下認識了朱子穎這位他口中「不一樣的校長」——朱子穎在 2013 年以當時全港最年輕校長之姿，出任浸信會天虹小學校長，並成功進行創新改革，令學校避過殺校的命運。

「我與他均希望利用設計改變香港的校園空間，令小朋友有更好的學習環境。」Edmond 說道。

學習遊戲化

經歷過不停到學校叩門的艱難階段，第三教師的首個項目，是聖士提反書院的 STEM Centre 及專題研習室。Edmond 形容，STEM 作為學習大趨勢，它所講求的跨學科、知識融會貫通理念，在不同學校均有不同演繹：有的重視 3D 打印虛擬現實等高科技元素，有的則回歸基本，鼓吹動手造的創客（maker）精神；而聖士提反書院 STEM Centre，則可說是兩者的結合——設備齊全的木工室，方便學生動手打造模型；貼心的可移動白板，可配合不同活動需要作室內區隔，亦可將寫滿想法的白板收到牆內「儲存」討論內容，待下回會議再續；高科技代表則有按鍵後，立即變朦 / 不朦亦得的智能電膜玻璃門；同時實行智能課室，以聲音指令控制燈光和播放音樂……「一些好玩

的科技元素,不論大人小孩見到均十分興奮;再一次證明玩是無分年齡。」

Edmond 往後亦為多所學校設計 STEM／STEAM Room,共通點是在空間上方便同學上前作簡報,訓練學生自信;怡凳亦可靈活移動或組合使用,促進同學之間的協作。「傳統課室由老師站在前面講課,而我們的設計背後,象徵了今天的知識不再是單方面由上而下的傳達,自己找知識才是最有價值的技能。而 STEM 重視的動手做、協作、解難、理解規則等學習元素,其實均是玩樂精神的延伸。」

近年更有學校推行學習遊戲化(gamification)。「以前是乖的話賞你一塊擦膠;現在是在學生的電子帳戶賞你一顆鑽石,儲夠鑽石便可以解鎖權限進入遊戲房,玩滑梯打 PS!」

將限制變得好玩

但不是所有學校均有無限資源作硬件投資。在漢師德萃學校,設計團隊便將環境挑戰轉化為優勢——學校空間有限,沒有獨立圖書館?將整間學校變成圖書館吧!改造後的學校,閱讀氣氛融入到校園的每個角落,包括身兼禮堂和有蓋操場的大堂以及校務處;學校入口則成為一個漂書閣,實現「無邊界閱讀」的理念。而以樓梯概念打造的梯形書山,除儲書外亦可供活潑的學生爬上爬落,選擇坐高或在低處不同位置看書。「學生們均覺得上上落落十分好

玩！老實說這不是最方便管理的做法，設計算是十分大膽，幸好得到學校方面的配合。」Edmond 分享道。

說到底，這些教育空間設計，與一般建築師從事的學校設計有什麼不同之處？「一般建築師設計學校時採用由上而下的手法，以一種較宏觀的角度決定課室、泳池、禮堂等不同功能空間的分佈。但由於我們設計時學校已經建好，所以是由裡到外的設計，從小型空間入手，小至家具如何使用等，以用家需要及教學模式（pedagogy）作為考慮重點，視點會比較 bottom-up（由下而上）。」

就連平凡不過的課室走廊，他們亦有辦法變為一個好玩的活動空間。在循道學校，透過將書櫃和坐具合一的設計，形成高低起伏的山巒狀組合櫃，令簿櫃除了是取放功課的功能性書架外，也是同學間聯誼耍樂的地方——一些微不足道的空間，只要細心設計，也可以成為好玩流連的場所。

但面對經常跑跑跳跳的學生，安全性無疑也是另一個極為重要的設計考量——因此上述簿櫃全以流線型設計，弧形邊位能防止學生撞倒受傷。在另一個項目浸信會天虹小學圖書館，安全先行的概念則延展至整個空間——約

一千一百平方呎的圖書館採用「零死角」的弧形書牆，令圖書館管理員能夠隨時望見所有小朋友，以策安全。雖然這零直角的曲線形設計令施工難度大增，但效果證明絕對值得。

有得揀，就好玩

但是否重視安全，便會犧牲樂趣？這別號「繪本圖書館」的案例證明不一定——一幅巨型波浪形繪本牆，輕易成為空間焦點，圖畫均是疫情期間向在家學習的同學們徵集所得。天馬行空充滿童趣的畫作，經藝術家重新編排成一幅長達四十八米的波浪形壁畫，連天真無邪的字跡亦予以保留；這份參與感為學生所帶來的驚喜和滿足，絕對是一般圖書館所難以比擬。

設計過程中 Edmond 亦深入研究小朋友行為，儘量照顧低小至高小學生差距極大的發展需要。如為了令所有小孩均能夠觸及書本，書櫃只能有四層高，但這做法令藏書量有限，此時曲線設計再一次發揮奇效——原來曲線設計除安全外，亦能夠增加藏書量。

雖然圖書館的空間有限，但 Edmond 亦著意為用家行為提供多樣性的選擇：除了開放式設計和可移動書架，方便作話劇等多用途活動外，設計上亦包含了不少五感元素，如閱讀階梯地下以軟綿綿的軟墊包裹，後方窗戶則容許自然光灑入；牆身髹上藍色的多媒體區，則讓孩子靜下來享受獨處的時間；整體佈局宜動亦宜靜。

「有得揀，自然便可以找到自己享受的使用方式，有利集中精神閱讀。」Edmond 直言，小朋友比大人更加需要這份設計巧思，因為小童的自控力不如大人，反應往往是直觀的「不鍾意就不做」。

不難發現，Edmond 的各式設計項目不時融入蒙特梭利教育法理念，如使用多變的形狀和顏色、以原木為素材（如採用香港原生木打造書枱和特色牆的滙基書院地理室），從多方面拓闊孩子的想像空間。他相信玩無需與物質掛上等號，並以自己在啟樂安置區成長的個人經歷為例，形容即使沒有玩具，但只要有空地、有朋友，便什麼也可以玩一輪；與今天備受保護的小孩情況大相逕庭。「我們在空地玩

紅綠燈、爬樹、執紙皮箱玩；在玩中學習冒險、挫折和碰壁。」他更形容，今天身為設計師「關關難過關關過」的特質，其實早在無資源但「每事玩」的童年有跡可尋！

人生如遊戲，越升級面對的挑戰便越大，
但亦逼使我們學習新技能和提升心理質素。
如果我們能夠將生活遊戲化，
人生自然充滿樂趣。

—— 黃澤源

> | # 未來遊樂場
> 進行式

! | 1969 年建成的石籬遊樂場，可說是香港公共遊樂空間設計的經典一筆。由美國藝術家 Paul Selinger 設計，位於石籬徙置屋邨的遊樂場前衛而富實驗性，繽紛的色彩和雕塑般的各式遊樂設施，相比起今日大多「安全先行」的保守遊樂場設計，實在叫人嘖嘖稱奇。

13

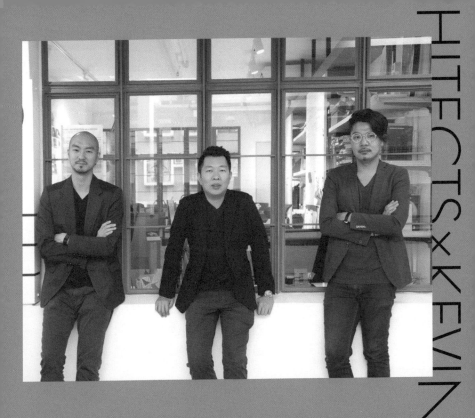

aM ARCHITECTS×k

往後半世紀的遊樂場面貌縱使一潭死水，近年卻彷彿有迎向文藝復興的趨勢——屯門公園共融遊樂場（2018）以及荃灣二陂坊遊樂場（2021）甫落成便引起話題，它們背後沒有明星效應加持，大眾只是被箇中真誠地以「好玩」作為出發點的設計想法所打動。眼見屯門公園遊樂場叫好又好座，政府在 2019 年施政報告提出在未來五年，改造康文署轄下一百七十個兒童遊樂場，並著意加強社區參與和民間共議（public engagement）元素。

AaaM Architects 的遊樂場設計使命，便是在這樣的背景下登場——AaaM 刻下負責翻新改建的康文署遊樂場多達六個：長洲公園、塘尾道公園、大環山公園，以及大埔完善公園、銅鑼灣公園和馬灣珀林路花園；預計最快一個可在 2023 年面世。

「遊樂場陪伴著一代人成長，亦是我們非常重要的童年回憶。它作為小朋友日常經常出入的場所，使用期長達十年。我們深信遊樂場是一個 placemaking（場所營造）的公共空間，扣連著整個社區。」AaaM 建築設計工作室聯合創辦人蕭健偉（Kevin）如是說。

玩作為設計切入點

以深入淺出的方式與大眾對話，一直是這所非典型建築設計工作室的設計基因之一：AaaM 長年在大眾媒體撰文書

▲　AaaM 建築設計工作室創辦人樹仁（左）和 Kevin。

寫建築，作為普及建築設計文化的途徑；他們同時是 PMQ
Seed 導師團隊一分子，舉辦各種激發創意的主題活動，好
讓學生從小了解設計思維及建築。經他們手創作的公共裝
置項目，亦經常以「玩」作為與大眾互動溝通的切入點。

「不論是對大人還是小朋友而言，『玩』均有著一份普世、
無分年齡的感染力，能夠激活社區，聯繫不同的人。」

他們坦言，民間共議並不是香港、甚至世界各地遊樂場設
計的常見手法；這要求的出現，無疑為整個遊樂場改建項
目定調。「小朋友作為主要的用家，我們可以透過他們連結
大人和社區；遊樂場背後正正折射了『凝聚力』這設計命
題。另外一個問題是：我們如何透過民間共議，真正了解
小朋友的需要？」

要做到這一點，要考慮的不單是設計本身，更需要重新審
視整個設計方式。現行的遊樂場設計諮詢多透過區議會
和派發問卷進行，目的多是了解用家想要什麼設施；而
AaaM 希望透過問卷了解的，卻是用家的使用習慣。

「與其直接問他們想要鞦韆還是滑梯，我們會否有一個更透
徹的方法？Design thinking（設計思維）幫助我們分析和拆
解人的真正需要，同時將背後的原因找出來。過去的問卷
設計目的是得出答案，我們則希望先了解他們的需要，之
後再有一個沉澱和設計的過程。」

▲　在「童理玩」工作坊，小朋友在遊戲中盡情表達他們對遊樂場的想法。

設計方式再造

他們設計的問卷視覺吸引，除了了解基本使用習慣外，亦特別將問題分類，分別對小朋友和家長提出針對性的問題。問卷上亦提供一些輕鬆的遊樂資訊，讓受訪者了解不同年齡兒童的需要。「如果小朋友勾選喜歡玩旋轉，是否代表最後便會出現氹氹轉？其實不一定。」

「找答案」作為社區設計的重要一環，在遊樂場設計中可能

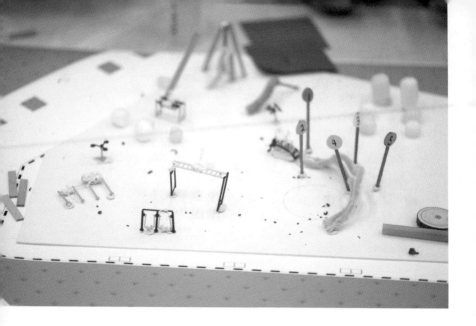

更富挑戰性——畢竟未必所有小朋友均能夠清晰表達自己所想（又或者會口不對心）。因此除了為小朋友提供發聲的機會外，AaaM 亦特別強調觀察的重要性，當中尤其考驗設計者對小朋友的了解。「如何能夠以一種比較全面的狀態，了解小朋友（用家）真正的需要，正正是設計在當中所扮演的角色，亦突顯了過程和 solution（解決方案）的價值。」

現時他們採取一種結合問卷（與學校合作及街站）、親子遊樂場工作坊（先作社區研調，再由孩子擔當小小設計師一起共同創作），以及研討會（遊樂知識分享）和梳理分析的混合型模式，進行社區設計工作。AaaM 所有以兒童

為對象的設計項目更以「童理玩」為行動代號，在社交平台分享遊樂設計資訊、發布進展，以一種更「落地」的方式，延續 AaaM 一直以來「普及設計文化」的工作。

遊樂＝放電？

進行一連幾個月的親子工作坊和觀察互動後，他們自言體會甚深——一開始前設多多，親身到現場了解後，卻收穫更多新發現。「大人習慣以自己的角度評斷一個遊樂場是否好玩，往往覺得越刺激、越放電越好；但對小朋友而言，一些由障礙物構成的靜態『藏匿空間』其實亦十分重要。因為他們視遊樂場為一個『空間』使用，在不同時間有不同的使用模式，不單純只是放電。」

如果你也曾經陪小孩到遊樂場玩耍，便應該不會對這景象感到陌生：一個孩子招朋喚友到暗角舉辦私人會議，過程中他們或分派不同的任務進行角色扮演，或以只有他們知曉的密號進行對話；有時則是某孩躲於一角，享受只屬於他的小小「me time」……Kevin 坦言，香港家長習慣爭分奪秒競爭學習，對於放手讓孩子「自己玩」往往有著一份本能的焦慮；但他認為除非小朋友自己要求，否則遊樂場要樂屬於孩子的「自由時間」，當中並不特別需要家長的引導。「這些看似『不 productive』的時光非但不是浪費時間，對小孩的心智和個人成長更是十分有益。」另一工作室創辦人彭展華（Bob）說。

建構社區歸屬感

這批進行中的遊樂場項目均屬於小型遊樂場,大小不多於四百平方米,位處社區,與普羅大眾生活貼近;因此能否照顧「地區性」,亦是成敗關鍵。「遊樂場是一個公共空間,是一種滿足大眾需要的設施供應;就像是到街市買餸,居民也會因應需要而到不同的地點。香港地方狹小,很難由單一遊樂場包攬全部設施,滿足所有人的需要。因此我們視它為一個遊樂設施網絡,不同遊樂場的設施相輔相成,才能夠形成一個完整的配套。」

正因如此,除了目標地點以外,他們亦到附近遊樂場進行體驗工作坊。結果發現不同地區的遊樂場,均有著不一樣的活力和特性——例如塘尾道遊樂場的小朋友會在涼亭位做功課,使用時間亦比其他地區的長(超過八成使用約一至兩小時,其他區則多是半小時至一小時);社交性亦最強——相比起由照顧者陪伴,塘尾道用家更多是孩子自己和同學朋友一起玩。

他們更發現塘尾道有個只此一家的「大白鯊遊戲」,起碼已有五、六年歷史,擁有一套精密的遊戲規則——當鯊魚的小孩到處咬人,其他人則避免被咬;並且根據遊樂場地形環境,區分了陸地、海洋和沙塵暴區(在這裡可免死五秒),並由一個叫「天文台」的人控制潮汐漲退時間⋯⋯

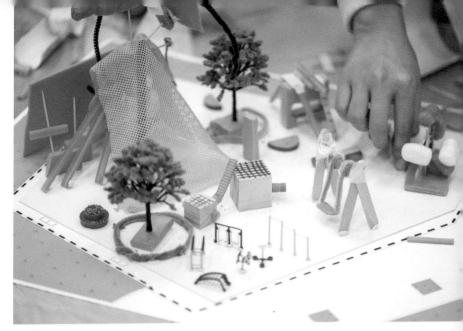

「五花八門的遊戲規則，均是利用不同的空間元素醞釀而成，既精密又有很強的故事性。這些獨一無二的童年回憶，正正是社區歸屬感的來源。」

設計師角色：促進玩樂

既然孩子自有回應場所玩樂的創意，那設計師的角色又是什麼？「設計師除了設計外，亦是一位 facilitator（促進者）。除了由下而上的意見表達，我們亦需要根據研究結果，構思一些方便大家表達意見的催化劑；再將收集所得進行理解和梳理，找出重點，作最後的 design judgement（設計決定）。」

例如香港遊樂場鞦韆經常要排隊等玩，原因除了是人人都愛玩，亦是源於鞦韆設計上需要的安全區域大，耗費的空間最多，因而數量有限。「排隊玩鞦韆是結果，背後反映了一個問題。作為設計師，我們會不會有一個更好的方法滿足這需要？」

最終方案的目標，除了是在僅有的空間中找出關鍵元素，營造豐富的遊樂體驗，亦在於如何打造出一個富想像力、有動有靜的空間，在安全和設施選擇之間作出平衡，讓更多的人享受和使用。他們亦希望，那班曾經參與工作坊／設計過程的小朋友到訪時會立即知道：自己的需要已經被聆聽。「我們要相信小朋友的創造力。我們需要做的，其實是打開小朋友的多元世界，設計出一個能夠凝聚他們經常

回去玩的地方。比起外國，城市密度高的香港更加有場所營造的需要。」

「好不好玩，其實與創意程度是直接掛鈎——越有創意自然越好玩。若我們回歸基本，玩亦是連繫人的最有效途徑。如果說設計的目的是連結，『玩』便是設計師最需要學好的課題。小朋友的行為往往是人根本需要的反映——一個充滿玩的童年，不正是我們最核心的需要？」

在這個年代談設計，談的不單是結果，

亦是過程——我們如何利用一個民間共議

的過程，為公眾和參與者帶來新的東西，

從而發揮、傳播一些影響力和理念？

這是當下設計師的新角色。

——AaaM 建築設計工作室

鳴謝

「好玩日日」展覽策劃及設計團隊
策展人：PolyPlay Lab 創辦人 Rémi Leclerc、
　　　　Milk Design 創辦人及設計總監利志榮
視覺傳訊設計：劉紹增
委約作品「敢動換樂 — 歇腳遊玩場」設計：樂在製造
翻譯：邱汛瑜

《日日好玩 —— 玩好設計》
策劃：香港設計中心
作者：邱汛瑜
攝影：馬熙烈、吳嘉華、梁灝頤

前言及序言
香港設計中心主席嚴志明教授太平紳士
PolyPlay Lab 創辦人 Rémi Leclerc
智樂兒童遊樂協會總幹事王見好女士

受訪單位（依筆劃排序）
大腦出租
林若曦
第三教師
黑體設計
歐鈺鋒
樂在製造
4M 創意教育玩具
AaaM 建築設計工作室
KaCaMa Design Lab
LeeeeeeToy
The Cave Workshop
One Bite Design Studio
PAL Design Group
UUendy Lau

香港設計中心「設計光譜」團隊
項目總監：周詠賢
項目團隊：
（依姓氏筆劃排序）
王以加
伍卓然
林美紅
陳頌媛
梁詠心
黃啟恩
黃嘉程
鄭曉琳
劉寶金
謝樺欣

香港設計中心市場推廣及傳訊團隊
（依姓氏筆劃排序）
黃佩琪
盧凱欣

「設計光譜」主要贊助機構
香港特別行政區政府「創意香港」

「設計光譜」免責聲明：香港特別行政區政府創意香港僅為本項目提供資助，除此之外並無參與項目。在本刊物／活動內（或由項目小組成員）表達的任何意見、研究成果、結論或建議，均不代表香港特別行政區政府、商務及經濟發展局通訊及創意產業科、創意香港、創意智優計劃秘書處或創意智優計劃審核委員會的觀點。

［責任編輯］

莊櫻妮

［書籍設計］

姚國豪

［書名］

日日好玩——玩好設計

［策劃］

香港設計中心

［作者］

邱汛瑜

［攝影］

馬熙烈、吳嘉華、梁灝頤

［出版］

三聯書店（香港）有限公司

香港北角英皇道四九九號北角工業大廈二十樓

Joint Publishing (H.K.) Co., Ltd.

20/F., North Point Industrial Building,

499 King's Road, North Point, Hong Kong

［香港發行］

香港聯合書刊物流有限公司

香港新界荃灣德士古道二二〇至二四八號十六樓

［印刷］

寶華數碼印刷有限公司

香港柴灣吉勝街四十五號四樓A室

［版次］

二〇二二年四月香港第一版第一次印刷

［規格］

大三十二開（140mm × 210mm）二〇八面

［國際書號］

ISBN 978-962-04-4953-6

三聯書店
http://jointpublishing.com

JPBooks.Plus
http://jpbooks.plus